大师经典

中国传统工笔人物绘画
临摹与鉴读

CLASSIC WORKS BY THE GREAT MASTERS

Copying and Appreciation Manual of Chinese
Traditional Meticulous Figure Painting

王海滨 著

荣宝斋出版社

北京

目录

序

中国画有着悠久的历史和独特的风格面貌，在数千年传承中形成了"临摹"这种重要的学习、教学方法，并在创作中发挥了不可或缺的作用。

南朝谢赫所著《古画品录》中"六法"的"传移模写"，即是古人对于临摹作用的深入认识；唐朝以后，谱诀传授成为专业画师中主要的传承方式。此后历代，各类宫廷画院、匠作监等机构中人及地方名画家的教学，主要依靠前朝画谱与作品，以严谨的临摹、师徒相授的方式进行学习与创作；发展至后来，出现了《芥子园画谱》这样规范的、程式化的课徒稿，画家们从临摹入手，把握了中国画传统精髓后，再逐步探索出个人面貌。

临摹不仅是历代画家学习的重要手段，更是中国画传统流传有绪的保证。我们今天看到的不少古代绘画，都是后代人对前朝作品的临摹，如《虢国夫人游春图》《簪花仕女图》等盛唐面貌的绘画，据考证都是宋代摹本，如果没有后人对前代作品的临摹，中国画也就不能成为完整的流传体系而千余年文脉不断。

可以说，临摹是中国画传承的重要基础。中国画的传承要满足两个条件，一是其包含的文化精神内涵，中国画独特的认识世界的视角和中华民族的审美特征。二是其特有的技术手段、表现样式。一代又一代的画家，正是在临摹中、在对这两方面的揣摩和临习中逐步确立和丰富了中国画特有的表现样式；在不断重复和创新中体味中国画独有的韵味和意境，延续中国画的精神品质。

近代以来，中国逐步建立了写生为主的教学体系，但临摹仍是中国画不可缺少的学习、教学手段，在当代中国画传承发展中发挥重要作用。在实践中，由于人们对临摹的意义认识不一，也出现了一些误区：比如，将其视为过时的僵死的法理而不够重视；比如，过于注重对画法技法亦步亦趋的模仿而忽略对作品精神内涵的研读；比如，不能将临摹所得运用于创作，等等。正确认识临摹的意义，有效发挥其在中国画研究、教学、实践和传播等层面的价值，是每一位中国画家必须认真思考的问题。

荣宝斋出版社最新出版的王海滨的专著《大师经典：中国传统工笔人物绘画临摹、鉴读与实践》，是集中体现这份思考的一本学术著作。

海滨在中央美术学院工笔人物画室研究生课程班学习过程中，接受了系统完备的传统工笔人物、花鸟画的临摹课程训练，对临摹有着深刻的认识。跟随我读硕士、博士的数年间，在继续深入临摹

各时代经典作品的同时，他有意识地将临摹所得应用于自己的创作，进行了有益探索，活化经典，为其所用，形成个人创作面貌。自 2007 年在高校任教后，他一直担任本科生临摹课程教学，后又多年负责本科生毕业创作辅导工作。海滨把临摹作为学生踏入大学校门后初习国画的起步第一课，从画理画史、画法技法各方面悉心传授，待学生初步把握了中国古典绘画的意境、格调、趣味，熟悉基本技法后，海滨又以自己的经验引领学生将临摹所得用于创作。担任硕士生导师之后，他更是以临摹切入，坚守传统又活化经典，有效推进了工笔人物画的教学与研究，打通了高校生临摹与创作之间的有机关联。

通览《中国传统工笔人物绘画临摹鉴读与实践》一书，我认为有几个显著特征。

一是紧扣中国工笔人物画史，所选例图无不具有经典性、代表性，对作品的讲解避免了对美术史一般化的简单重复叙述，在解释其艺术特色时充分结合了个人学习及创作体会，富于个性，颇具见地。二是注重对中国画意境、格调、趣味的强调。全书对经典作品的内涵解读与技法介绍，都放置于当时的社会背景和文化环境之中、基于对中国画独有精神内涵的理解，便于读者深入理解作品的表现样式和技术手段；三是对技法的介绍详尽细致。画面构图、颜料制作、笔势笔法、洗画、正反施色、三矾九染，关于技法的各个方面，书中都有详尽介绍。海滨还精心绘制了《簪花仕女图》临摹步骤示范图，直观体现了一幅作品的完整临摹过程，知行合一。尤为珍贵的是，海滨根据多年临摹、创作教学中学生容易遇到的问题，侧重设计有关内容，列出解决方案，针对性、操作性强，有强烈的实践指导意义。

希望更多的读者从海滨这本专著中习得中国经典绘画的精义，祝愿中国画在时代发展中焕发无限生机。

孙志钧 己亥冬月于罗马湖

历代工笔人物绘画风格概述与经典作品鉴读

学界一般以 1972 年到 1974 年湖南马王堆一号汉墓出土的彩绘帛画视为工笔人物画的开端。它的出现弥补了汉代初年工笔人物绘画的实物空白，使人们对汉代绘画有了更为明晰的认识。此作将天界、人间、地下三部分组合成一幅画面，所绘老妇即是墓主人形象。作品用线匀稳有力，线造型与物象完美结合，有很强的表现力。用色以矿物质为主，厚重沉稳、饱和亮丽又协调统一。

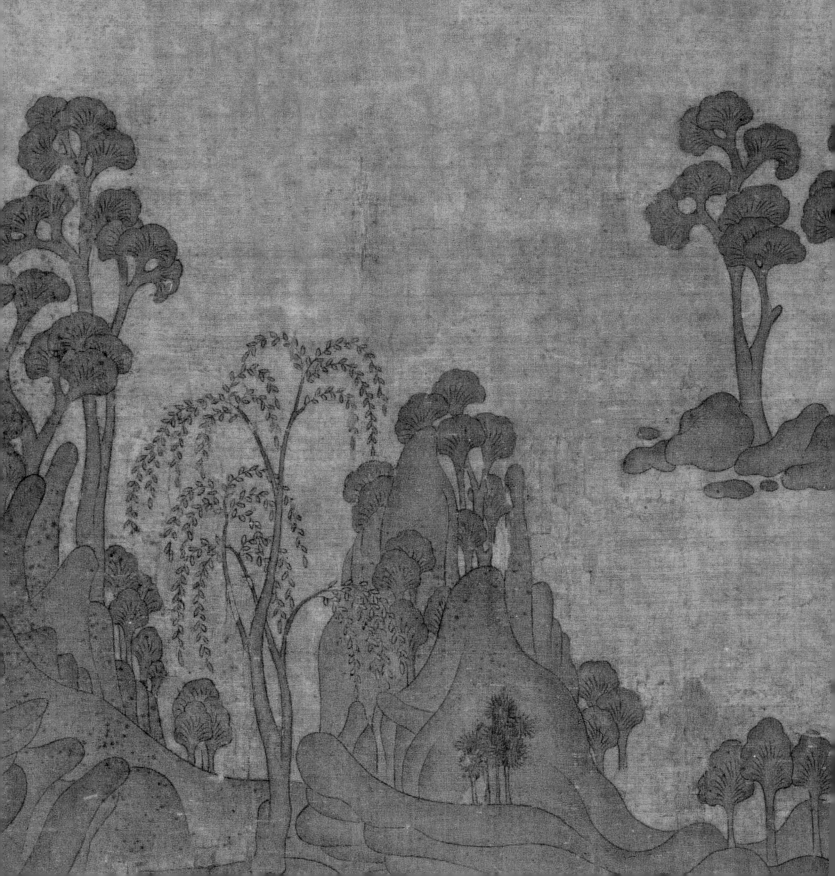

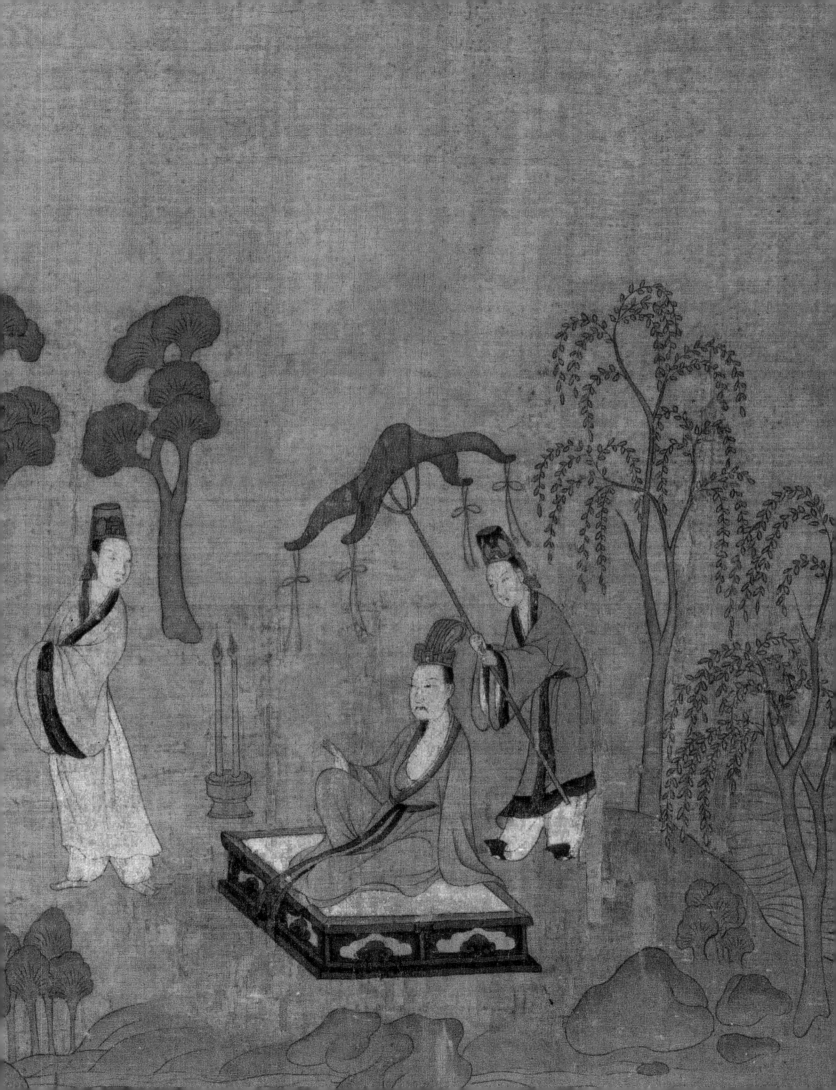

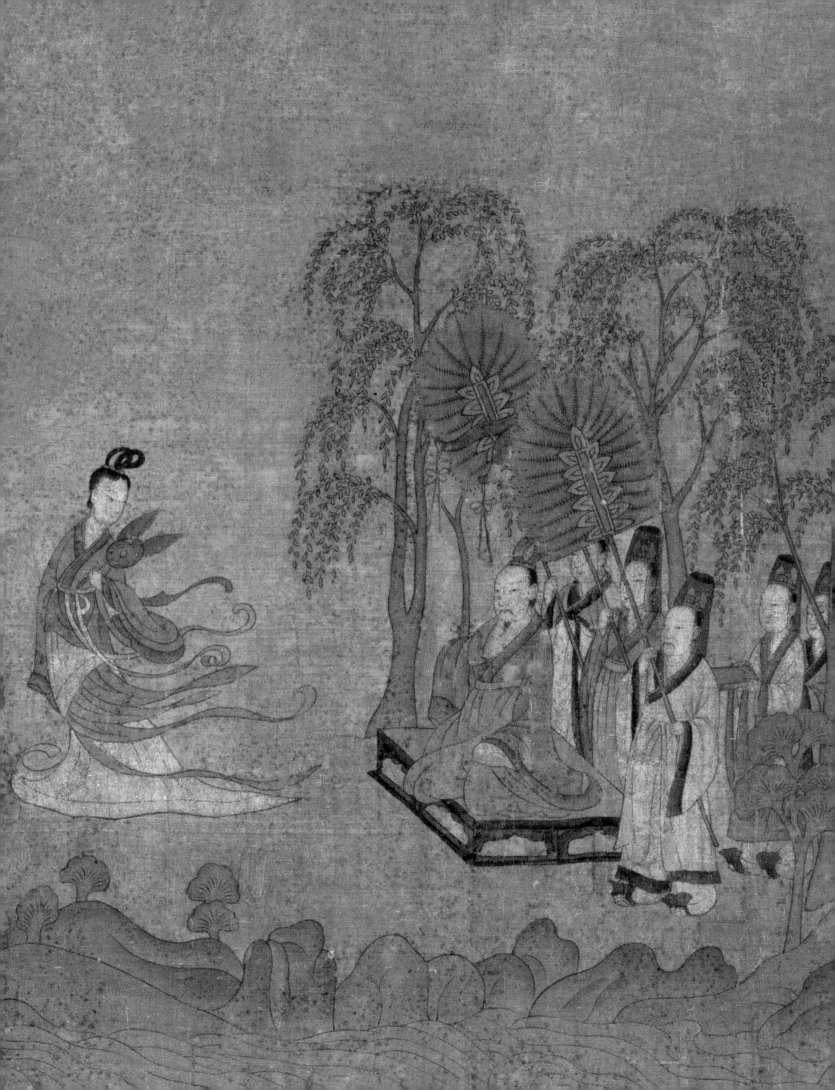

一、三国两晋南北朝之工笔人物绘画

　　三国沿袭汉制，绘功臣良将，但未有详细记载及作品传世，据说诸葛亮、张飞、曹髦等均善绘，但除曹不兴之外多为非专职画家。曹不兴与活动在三国后期至西晋时期的卫协、魏至西晋时期的荀勖基本沿袭汉代的教化功能绘画，以绘名士肖像、道教神仙为主。

　　东晋、南朝偏安，社会制度相对稳定，随氏族南迁东晋立国，中原文化得以在江南进一步发展，这一阶段中国文化迸发出了绚烂的色彩，出现了文学家谢灵运、陶渊明，书法家王羲之、王献之，画家卫协、顾恺之、戴逵、陆探微、张僧繇，美术理论家谢赫、姚最等。

　　魏晋时期，大氏族化的社会结构深深影响了社会发展，士大夫阶层追求更高层次的精神生活。许多士族名士寄情书画，精于书画技艺。在道释、肖像、历史故事等传统题材之外，山水景物等从人物画中独立出来。这些绘画在风格上体现出了魏晋之风，由汉代的雄浑质朴发展到神妙精微。表现技法也趋于完善，并为隋唐绘画的大发展、大繁荣开辟了道路。

　　另，随着魏晋六朝时期佛教艺术的传播，中外绘画得以广泛交流，杂糅后的技法更为丰富。如南梁的张僧繇曾吸收南亚"干陀利"的艺术营养，北齐北周的曹仲达、尉迟跋质那等来自中亚，带来了光影明暗法，这些都参与到中国画技法体系的变革之中。

　　顾恺之（约 346—407），字长康，晋陵（江苏无锡）人，出身于江南贵族。社会秩序相对安定及优裕的士族生活为其深入的艺术研究提供了条件。他是中国绘画史上第一个有画论传世的画家，《论画》《魏晋胜流画赞》和《画云台山记》经张彦远收录于《历代名画记》而得以保存。他针对人物画的创作及鉴赏等问题进行总结，用自己的创作实践将"传神"思想加以完善，提出了"以形写神"的理论。顾恺之的人物画创作与他的画论彼此契合，人物造象精练概括，注重精神世界的塑造和内在情感的描绘。传世作品有《女史箴图》《洛神赋图》和《烈女仁智图》等作品。

　　《洛神赋图》局部（图 1-1、图 1-2）此图以三国曹植的浪漫主义名篇《洛神赋》为题材，用生动的形象，巧妙而完整地表现了赋中内容。画中人物造型准确、动态自然、表情精妙而优美传神，体现了作者"以形写神"的审美追求。作者将理想与现实、人与神有机融合在一起，打破了时空的界限。人物、道具等在作者的巧妙安排下自由地交替变幻，营造出充满浪漫诗意的画面。

　　用线匀净古朴、细劲连绵。流动的云霞、湍湍的河流、飘舞的丝带、起伏的远山，或绵密或疏朗，或紧凑或舒缓，线条的节奏变化带给观者飞舞灵动之感。用色主要为矿物质，艳丽明快，有很强的装饰效果。"画山水则群峰之势若钿饰犀栉，或水不容泛或人大于山"（《历代名画记》）等，体现了魏晋时期画家对山石、树木的描绘尚处于不太成熟阶段。但从另一个角度来说，这种略带稚拙的造型，能带给观者一番别样的视觉感受，甚至为追求此种感觉的画家进一步探索吸收开拓了空间。

二、隋唐之工笔人物绘画

经历了魏晋南北朝的长久分裂，隋唐一统，政治趋于稳定，经济上升，文化繁荣。这促使了各种艺术形式均得以空前发展并焕发出繁荣、磅礴的时代精神气象。人物、山水、鞍马、花鸟各科竞立，宫廷还设有搜访图画使、采访书画使之类的官职，可见绘画艺术在唐代之盛况。唐代画家在人物画创作中多有建树，一些历史人物画像和反映重大历史事件的绘画得到发展。初唐画家有阎立本、尉迟乙僧，盛唐、中唐画家有吴道子等，晚唐有朱繇、李真等。

唐之前的女性人物画，从传世及记载来看，多以贤妃、烈女、节妇为表现对象。至盛、中唐，反映贵族妇女游乐、休闲生活的现实题材渐多，时代气息浓郁。张萱、周昉即是此类风格的代表，他们创造的典型风格也代表了唐代工笔重彩人物画的超卓成就。

阎立本（约 601—673），贞观年间宰相，善画道释、人物、风俗故事画、肖像画等，尤谙于写真。作品内容多与唐太宗的政治活动相关，据载，他曾画功勋肖像画《凌烟阁功臣图》《昭陵列像图》等，流传至今的作品有《历代帝王图》《步辇图》《职贡图》《萧翼赚兰亭》等。

《步辇图》描写唐太宗接见吐蕃使者禄东赞的情景，刻画了不同人物的身份与精神气质、神情举止，如唐太宗的器宇轩昂、雍容大度，禄东赞的睿智聪颖、谦敬得体，唐朝礼官的肃穆谨严等等。此图是汉藏两民族友好交谊的见证。

图 2-1 《步辇图》局部　唐　阎立本　绢本设色　纵 38.5 厘米　横 129.6 厘米　现藏故宫博物院

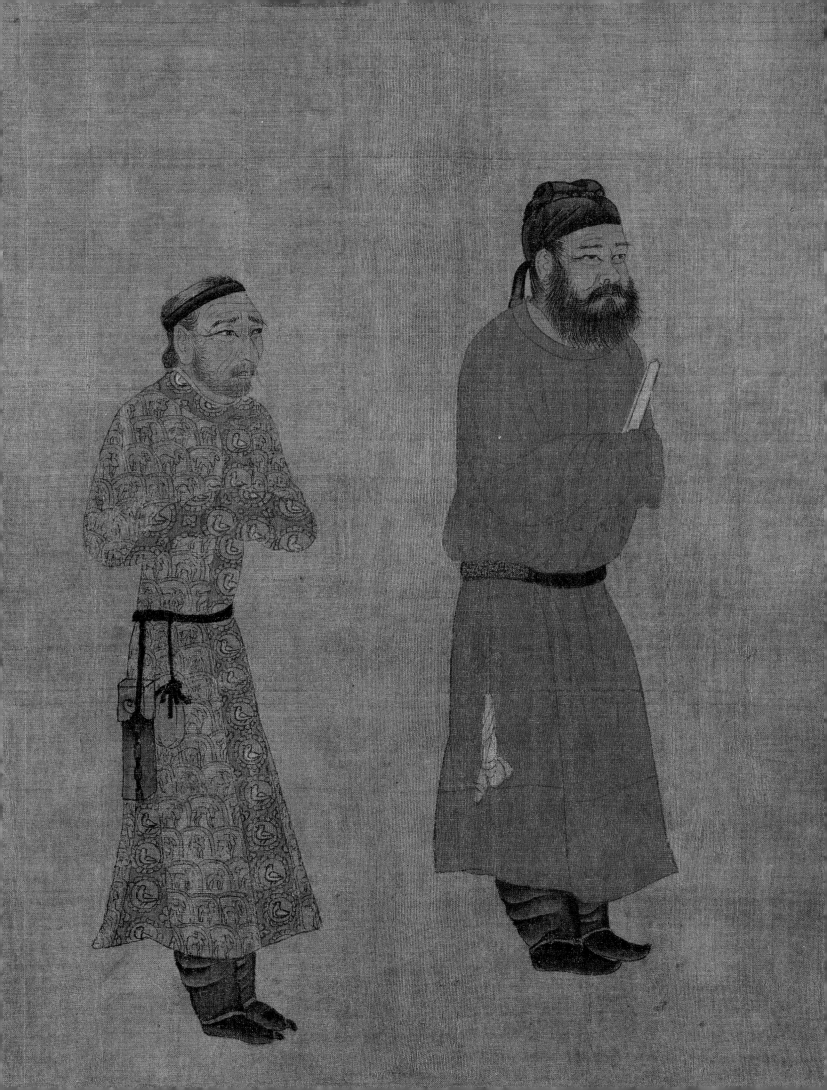

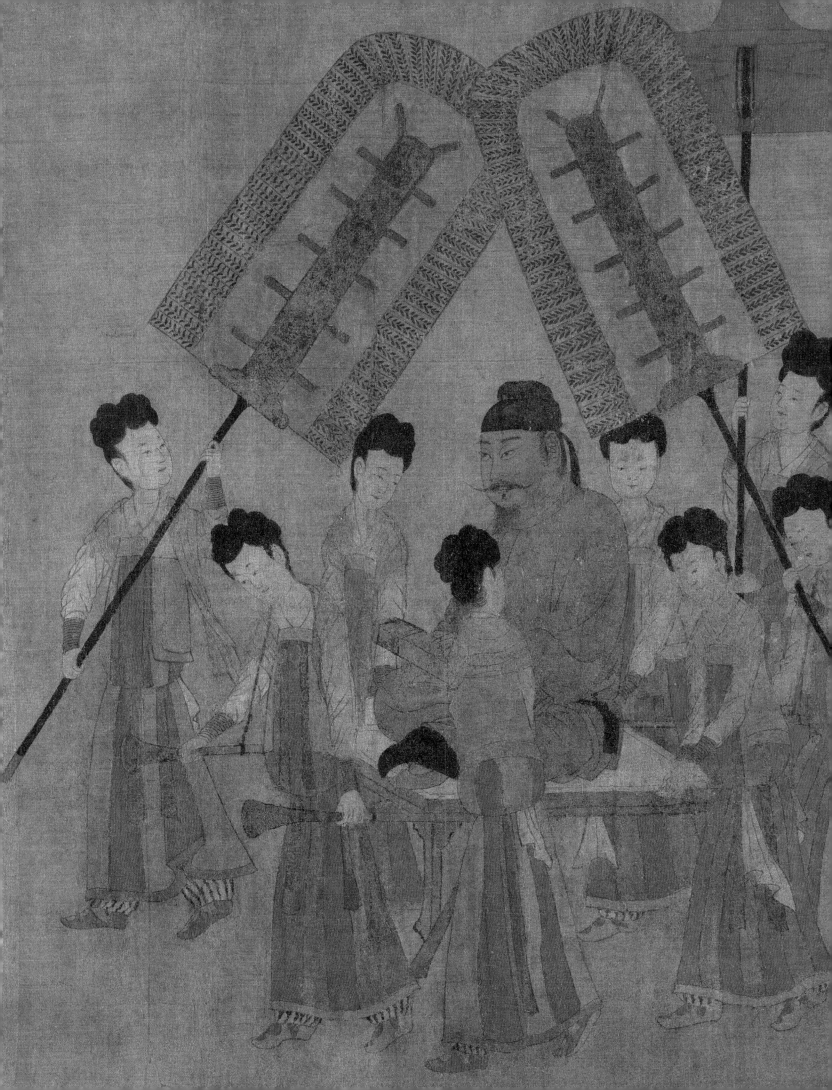

图 2-2 《步辇图》局部

图 2-3 《女史司箴敢告庶姬》

女史司箴敢告庶姬

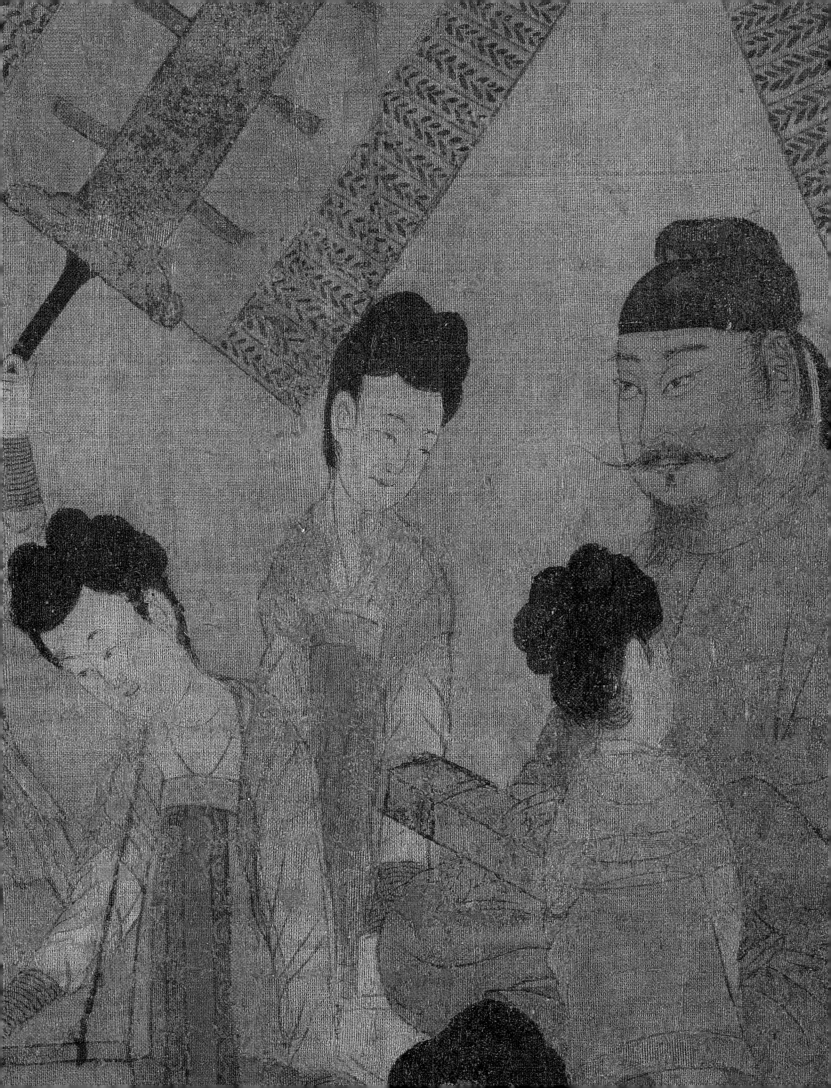

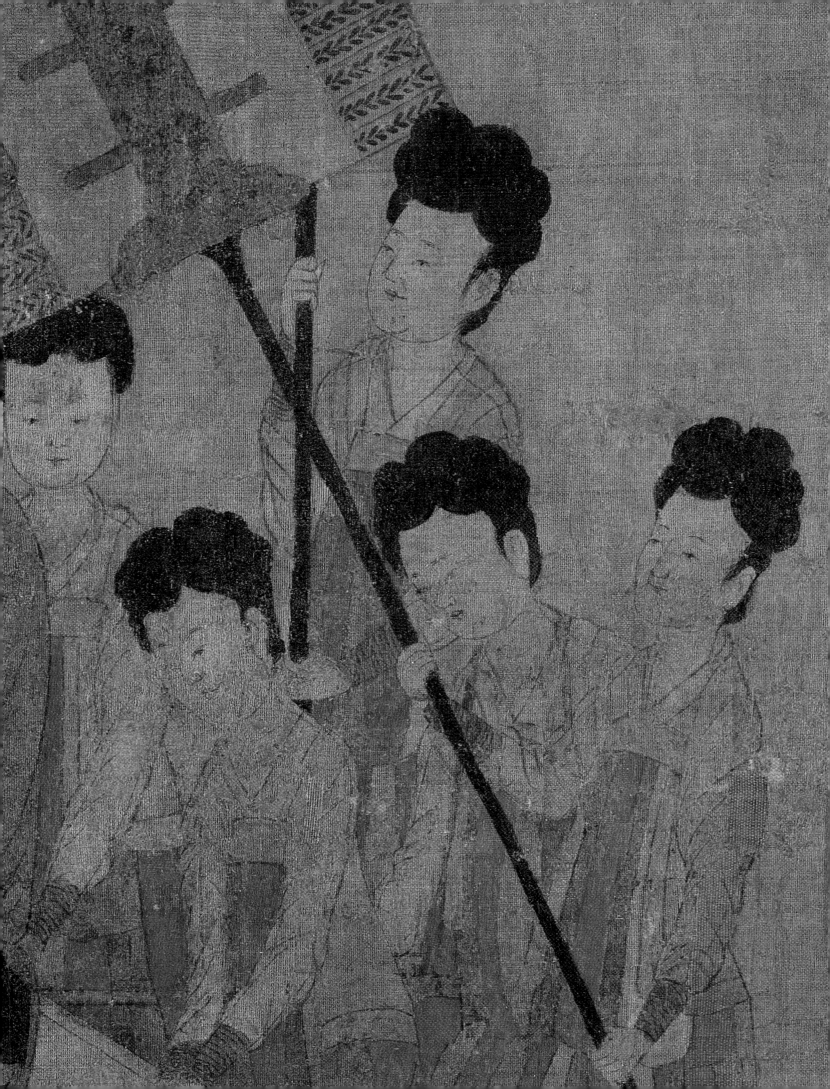

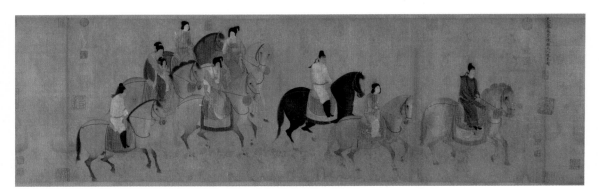

图 2-4《虢国夫人游春图》 唐　张萱　绢本设色　纵 38.5 厘米　横 129.6 厘米
现藏辽宁博物院

（图 2-1）作品用线遒劲、设色浓重，并用晕染之法强调了
人物的体积、厚度。人物造型面部稍圆，体态微瘦，体现了魏
晋"秀骨清像"向隋唐以丰腴为美的审美取向之过渡，体现出
初唐人物绘画的艺术特质。（图 2-2、图 2-3）

《虢国夫人游春图》描写杨贵妃的姐姐虢国夫人与随从们
乘马结队春游出行的情境。人物仪态轻松舒缓，鞍马漫步徐行，
画面弥漫出愉悦轻松的情绪与气氛，能让人联想起唐代王安石
《二月二日》的诗意。

构图聚散有致，物象的外轮廓富于参差变化，体现出较好
的节奏。人物造型体硕面丰，服饰艳丽华贵，皆为绮罗人物画
的典型特征。（图 2-4）

人物、马匹形象大多丰硕肥满，服饰艳丽，体现了唐代仕
女画的风格特征。（图 2-5）作品中的白衣人，其色明显为蛤粉
绘制，温润雅致富于材质美与肌理感（参见 85 页技法要素讲
解与实践经验散谈之"关于蛤粉"），衣服有明显复勾的痕迹，
在多遍的渲染中墨色被覆盖，复勾是进一步的调整与强调，此
图复勾的典型特点是，复勾比白描时更放松自由，是对白描层
次、虚实、用线等方面的补益（参见 92 页技法要素讲解与实
践经验散谈之"关于复勾"）。

图 2-5《虢国夫人游春图》局部

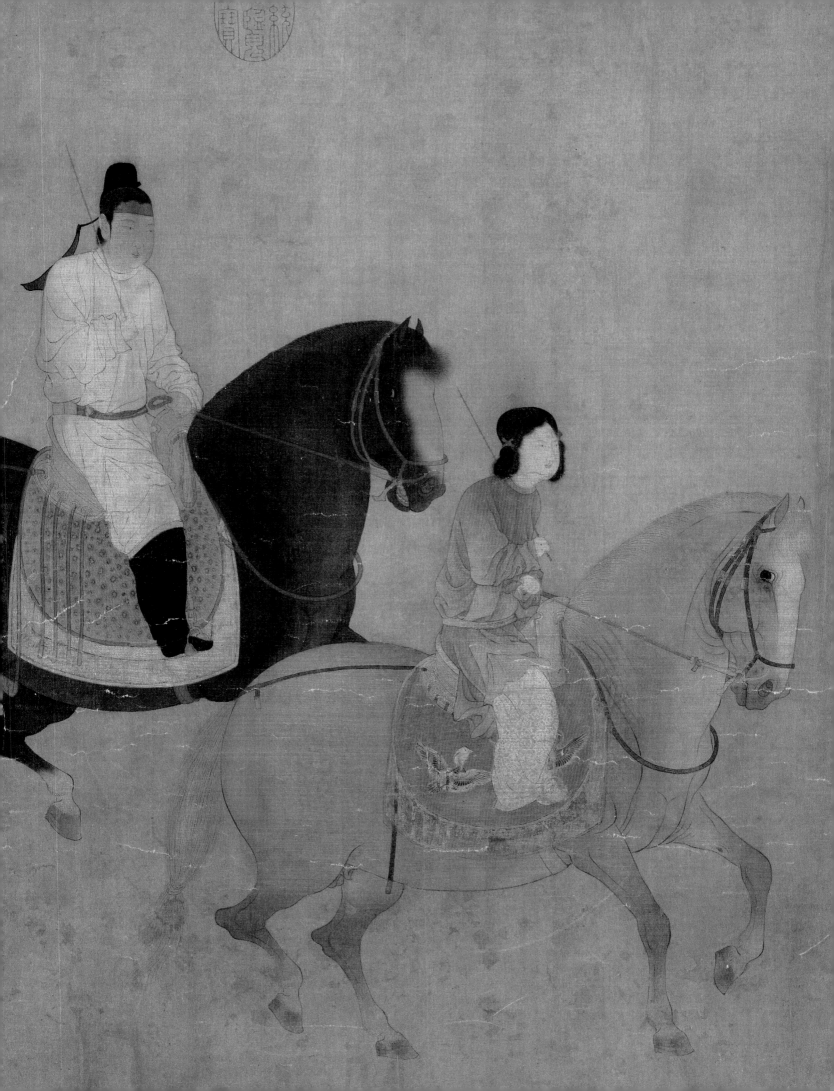

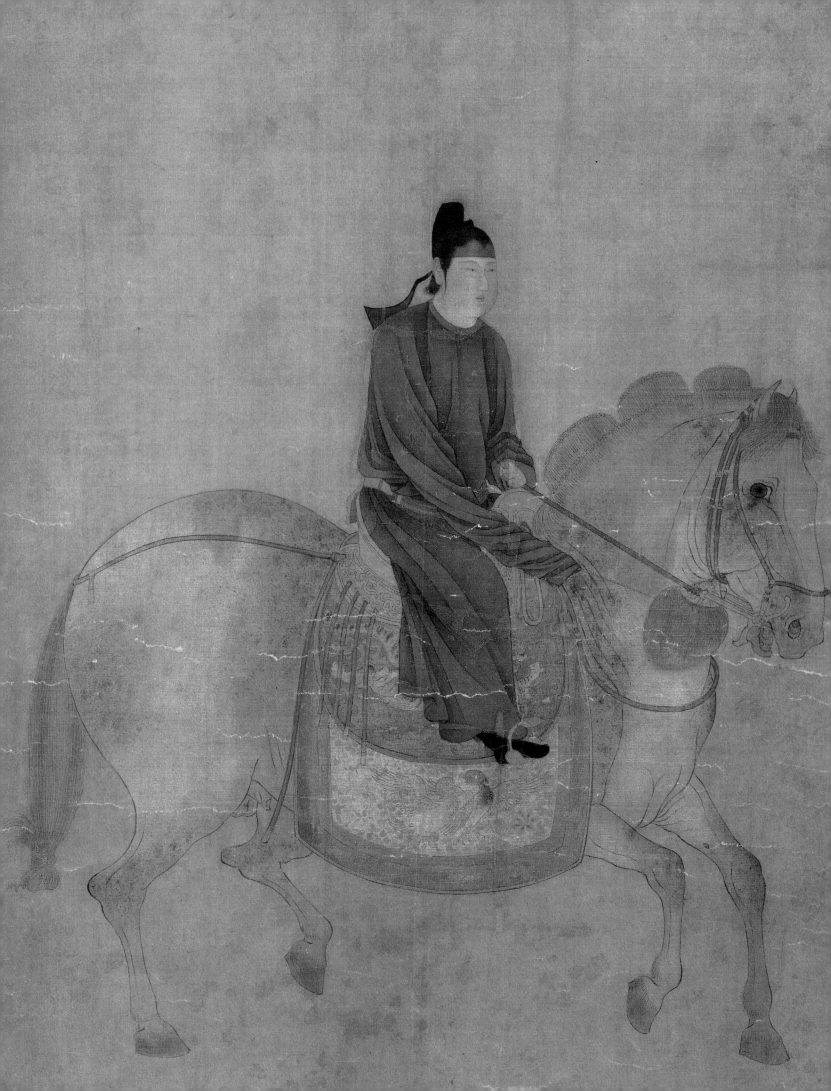

图 2-6 《虢国夫人游春图》局部

　　（图 2-6）人物染得实，马匹染得虚，对比自然，"虚染"使得物象在浑然厚重中富于松动自由，层次丰富中寓于笔触书写，使画家的情绪得以更好的记录、体现，此"虚染"虽未有《簪花仕女图》之明显，但较之以前的作品，确实凸显了虚与实的对比，增强了画面的灵动性、表现力。马的白色部分也为蛤粉绘制，应为背面托染正面提染蛤粉所致，它进一步体现出层次，使画面丰富并富含材质之美。此种方法被当代一些有识画家所熟用，受益良多。

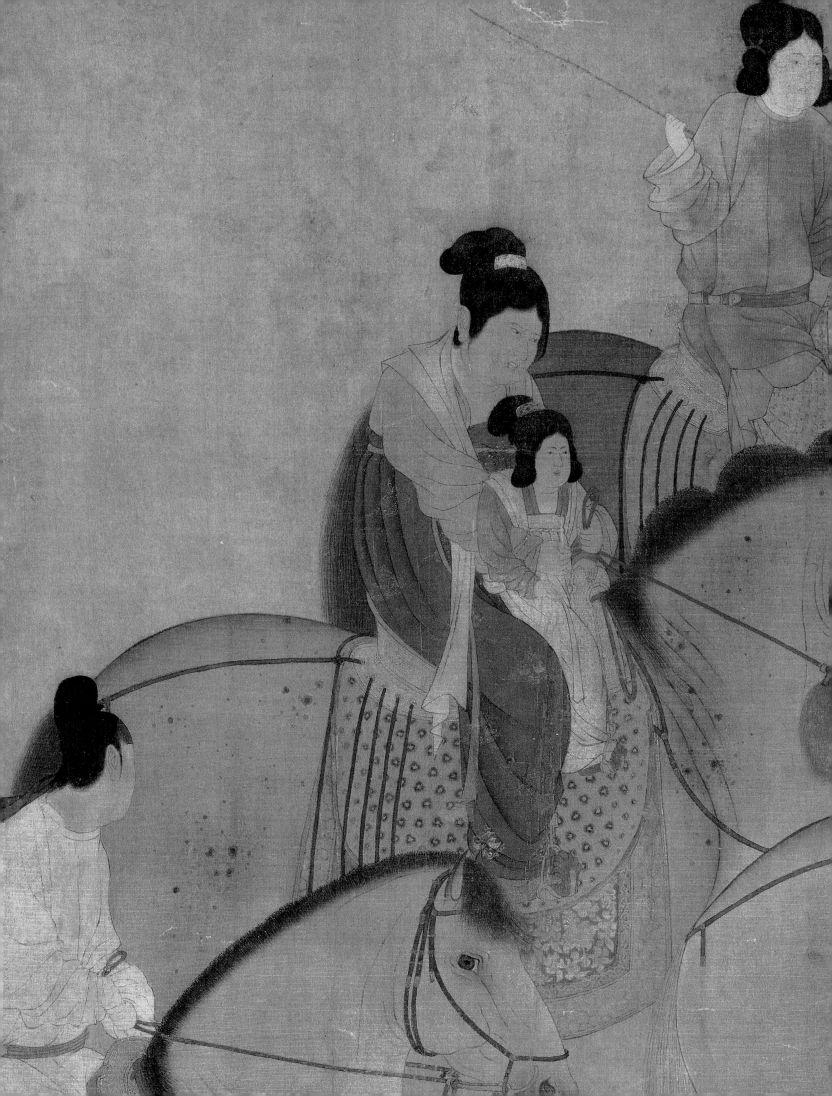

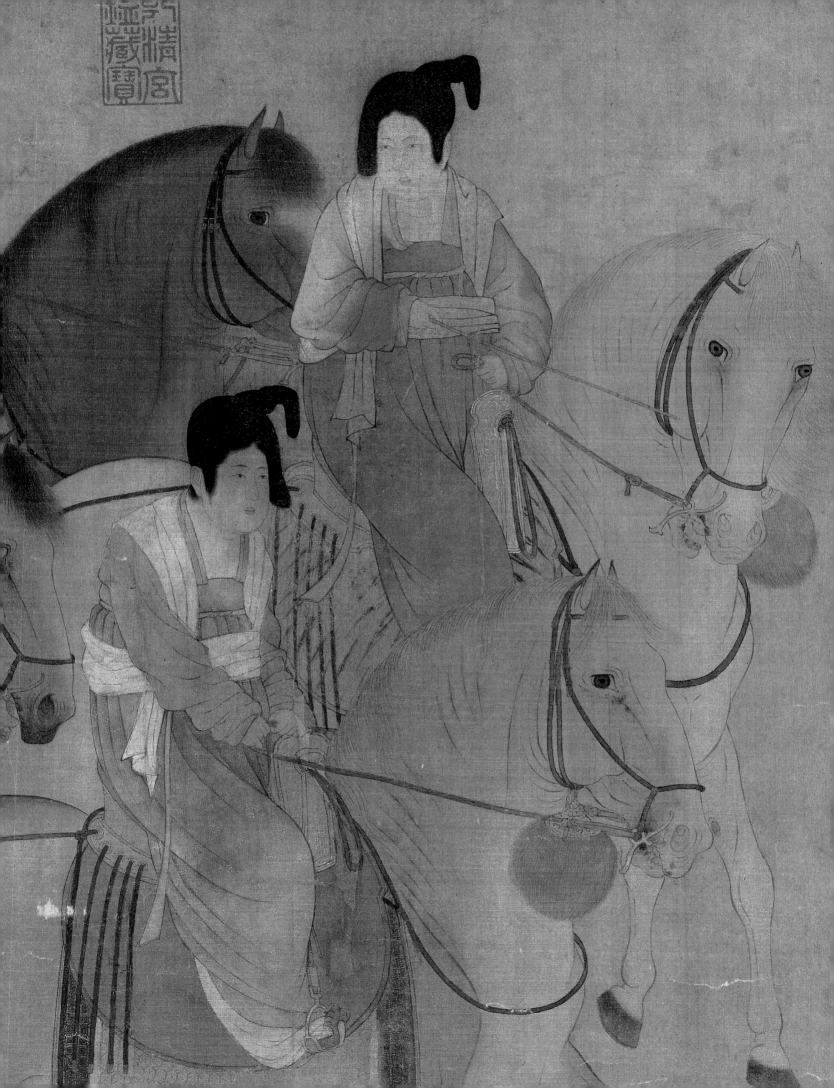

周昉生活于唐朝由盛转衰之时，上层社会安逸享乐的浮华之风日益滋长。一些反映上层贵族妇女的风俗画应运而生，周昉是此种"绮罗人物"风格的代表画家。他的作品表现了贵族妇女的奢华，笔下女性多表现浓丽丰腴之美。这种雍容的雅致，是盛唐美人所独有的，也是周昉在张萱等前代画家基础上的进一步完善与发展。作品在风格样式、形式特点、媒材技法等方面出色地体现了唐代工笔重彩人物画的风格样貌。

《簪花仕女图》取材于上层社会妇女生活。妆容华艳的仕女在闲庭中漫步，或观鹤、或拈花、或戏犬、或扑蝶。人物皆头挽高髻，身着轻薄纱衣和曳地团花长裙，造型高贵典雅，在雍容、娴雅中又透着慵懒、安闲的气息。

用线：

依据物象质感不同，运用了多种线描形式，或干或湿，或疾或缓，或方或圆。整体气韵贯连、和谐自由，极富艺术表现力。

如画面右侧第一人（图 2-7），衣服属于细劲连绵的风格，用笔粗细变化不大而流畅连绵。画面右侧第二人为渴笔干墨，尤其刻画衣袖时，笔法松动，干湿、提按等变化明显，表达出纱衣的质感特征。（图 2-8）

（右页）图 2-8 《簪花仕女图》局部

图 2-7 《簪花仕女图》唐　周昉　字仲朗　绢本设色　纵 46 厘米 横 180 厘米
现藏辽宁省博物馆

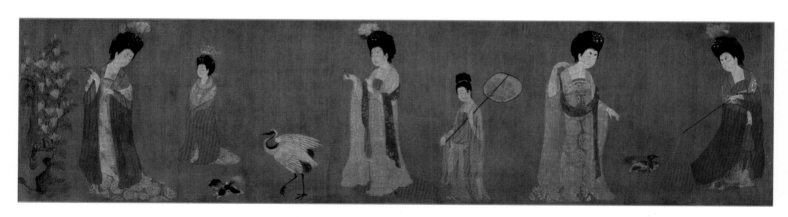

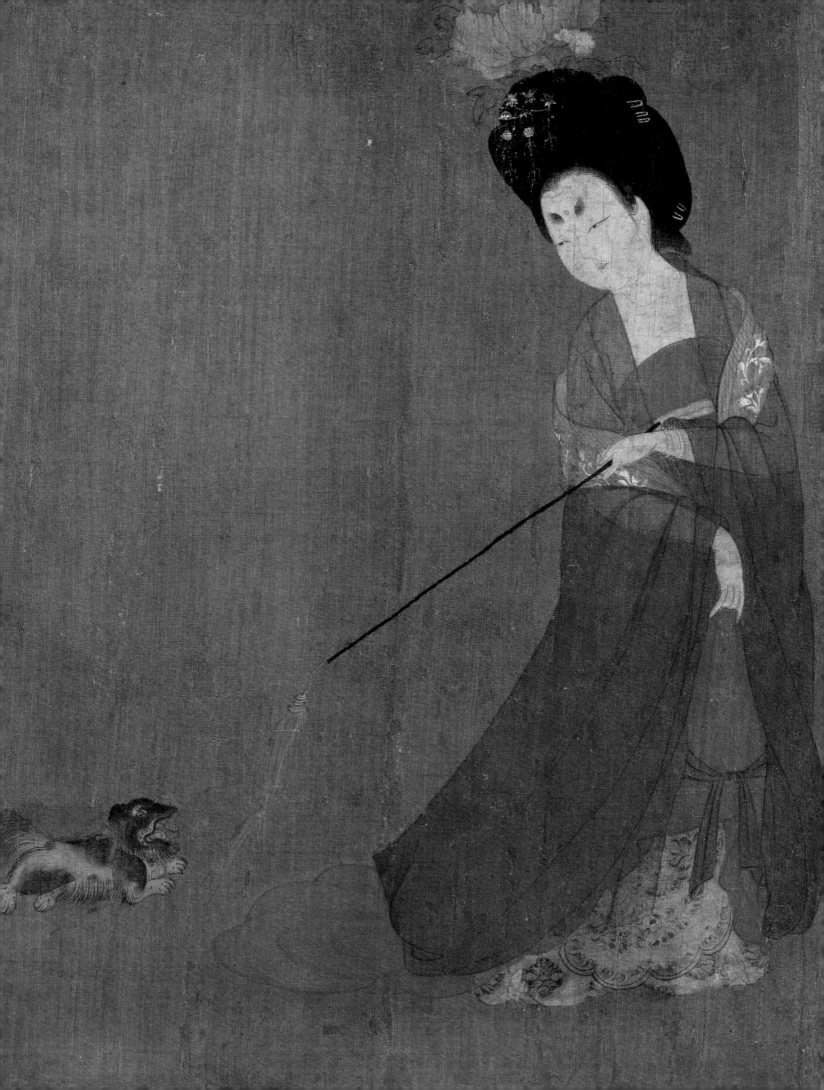

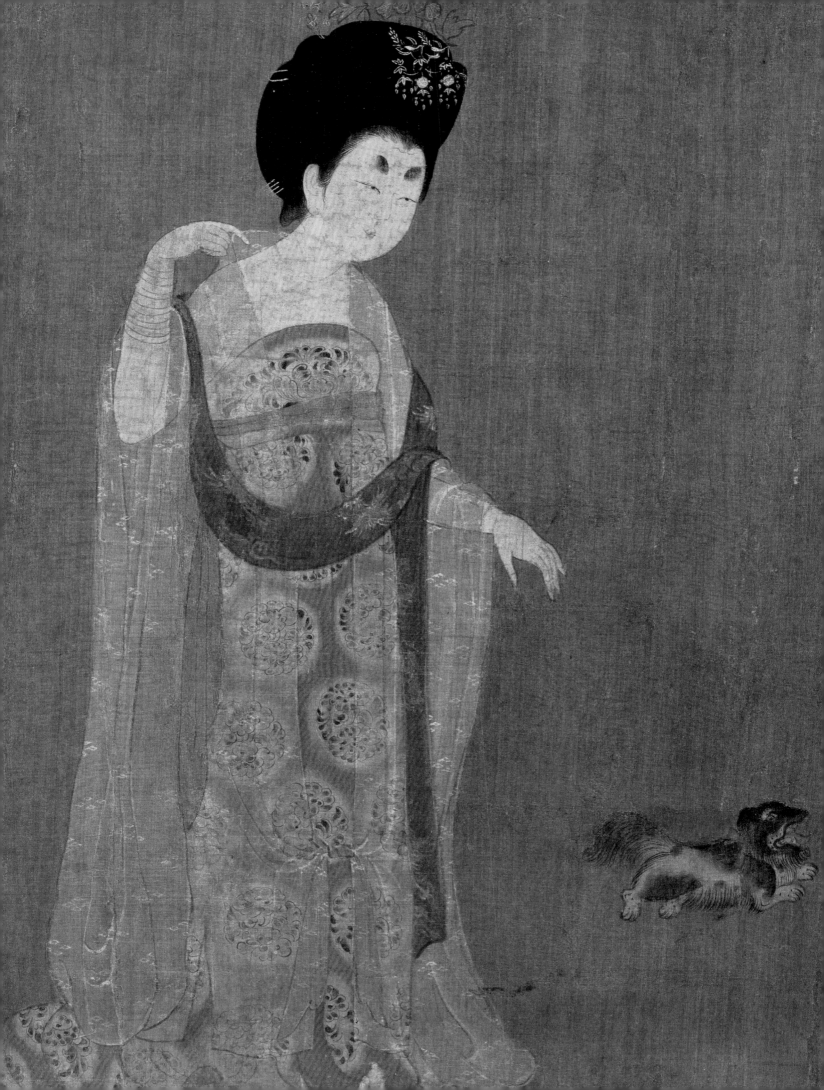

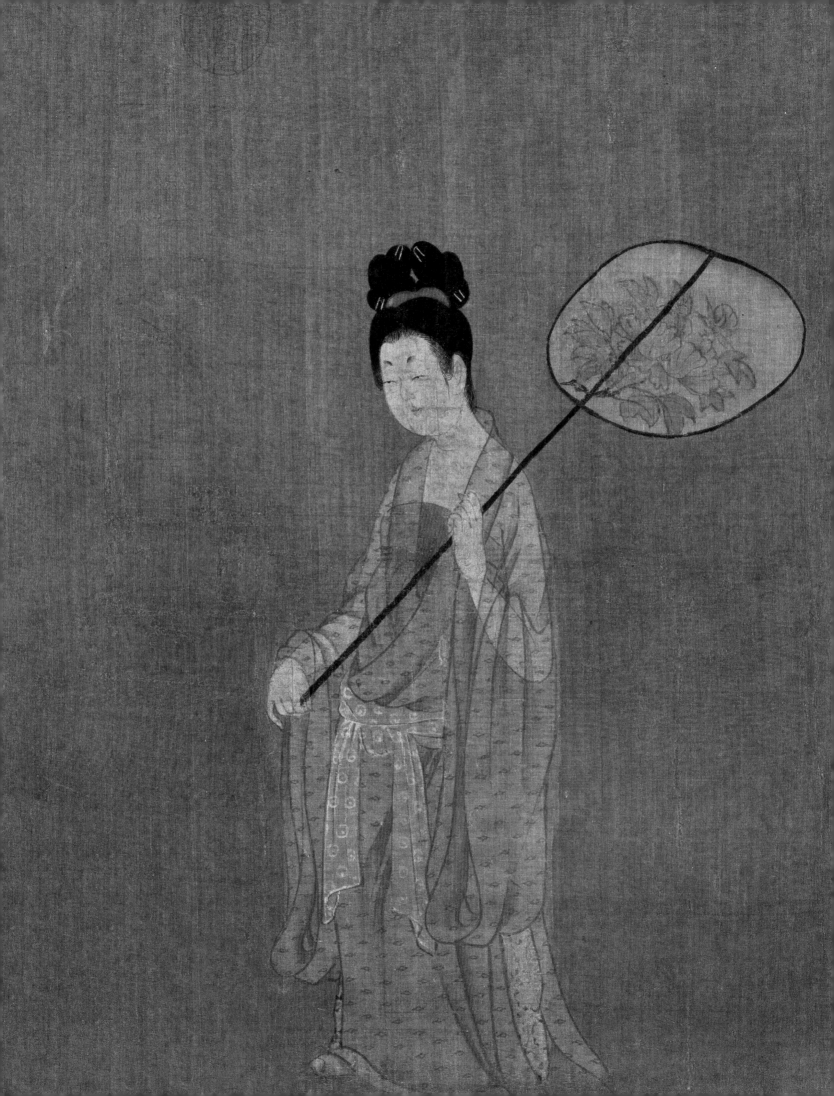

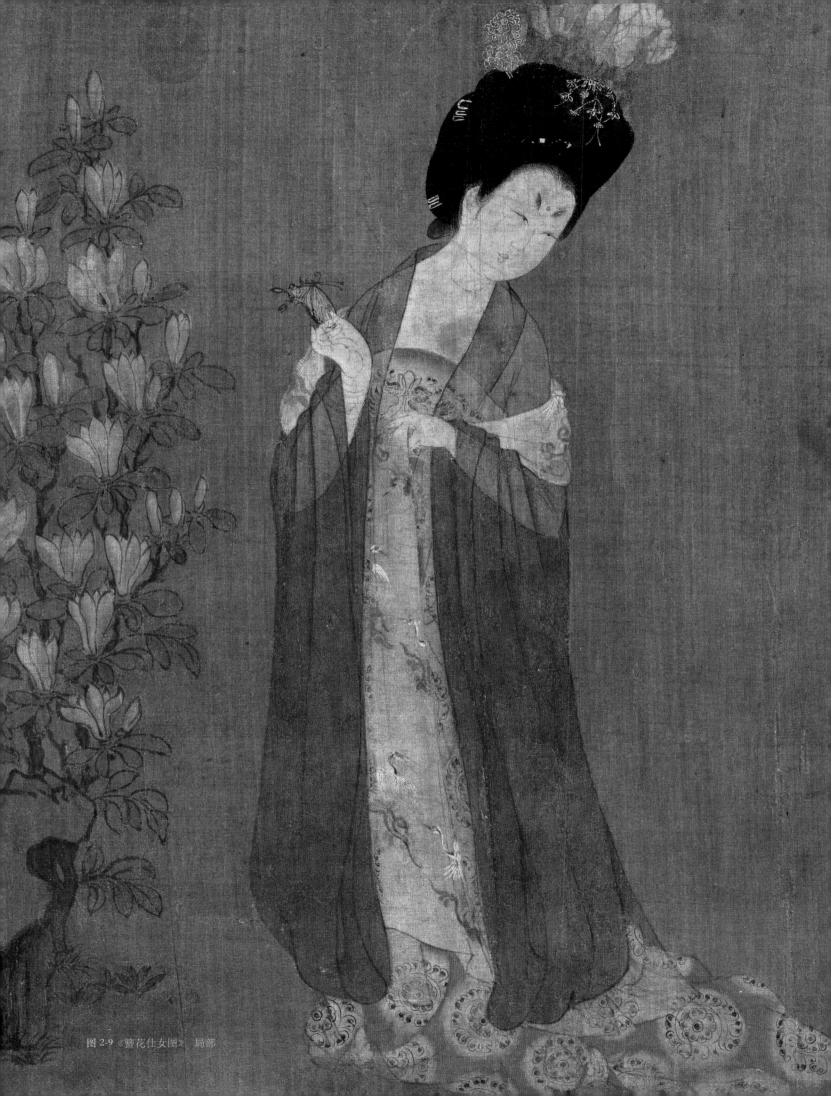

图 2-9 《簪花仕女图》 局部

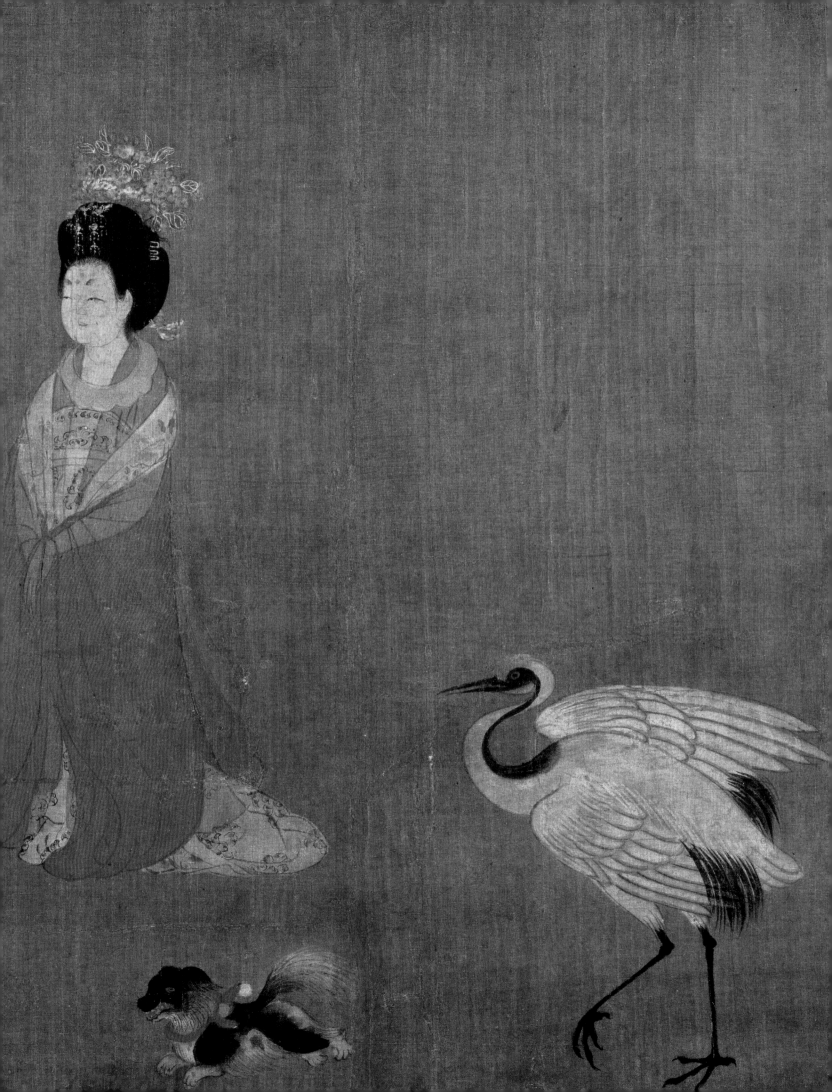

从裙下隐约透出的线，明显感觉到衣袖勾画之后重新修改调整的迹象。颜色没有完全覆盖到画错的线描留下来的痕迹。有的线勾后又用色盖掉，尚有原来用线的痕迹。可见作者是边画边调整，并非一成不变、按部就班地绘制，体现出作者因势利导的思路，体现了"尚意"的风格特点。（图2-9）

这种通权达变的思路，体现在很多方面。如在人面部的施色中，也并未严格按照外轮廓线施染，有时甚至染到了线外；有的手指部分，甚至并没有将色填满。（图2-10）由此，可以折射出作者在物象处理中的自由和写意特征。

总体的用线方式是依据不同物象而运用不同的线，以对应其质感和量感。下面分别描述。

面部：用笔朴拙、钝涩，与衣纹相比，行笔相对较慢，并有多遍勾勒的痕迹。尤其是上眼睑，以及嘴角的勾勒用线较重，应

图2-10《簪花仕女图》局部　　　　　　　　图2-11《簪花仕女图》局部

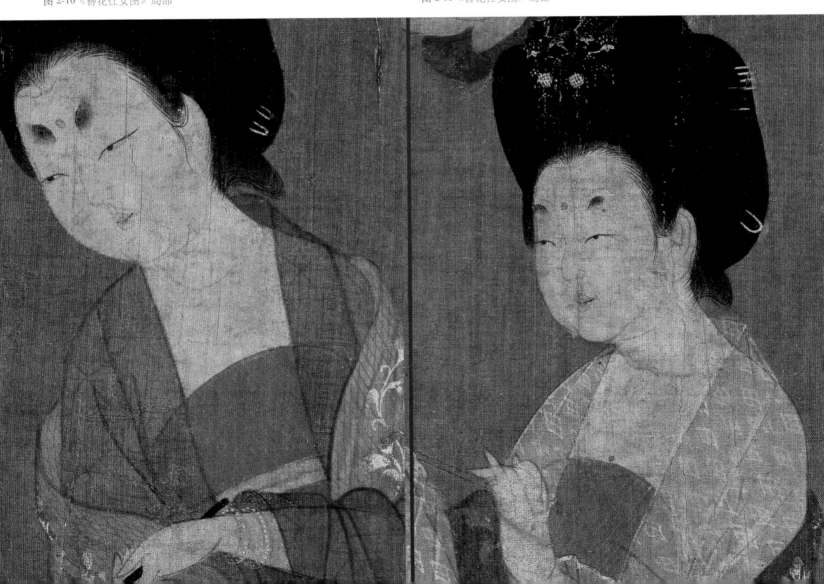

是在复勾时完成的。复勾的用线使人物更具神彩，鲜活生动。（图2-11）

　　手部：与面部相比，手部用线较为顺畅、饱满、富于弹性，表现了肌肤的润泽和活力。（图2-12）

　　头发：用线较重，尤其是发套部分，用浓墨勾勒。发套下露出的头发，用笔虚入虚出，符合人物毛发的生理特征。线条劲挺灵活，富于弹性。渴笔的方式吻合了头发的蓬松之态，体现了人物内在的生命活力与青春之美。（图2-13）

　　纱衣：为了表现纱衣的轻薄质感，用线偏于流畅顺滑。右二人物的衣袖，表现的是多层纱衣的交叠，用线较干，变化较多，体现了提按、转折、干湿、浓淡甚至情绪的变化等。（参见图2-8）

图2-12《簪花仕女图》局部　　　　　　　　图2-13《簪花仕女图》局部

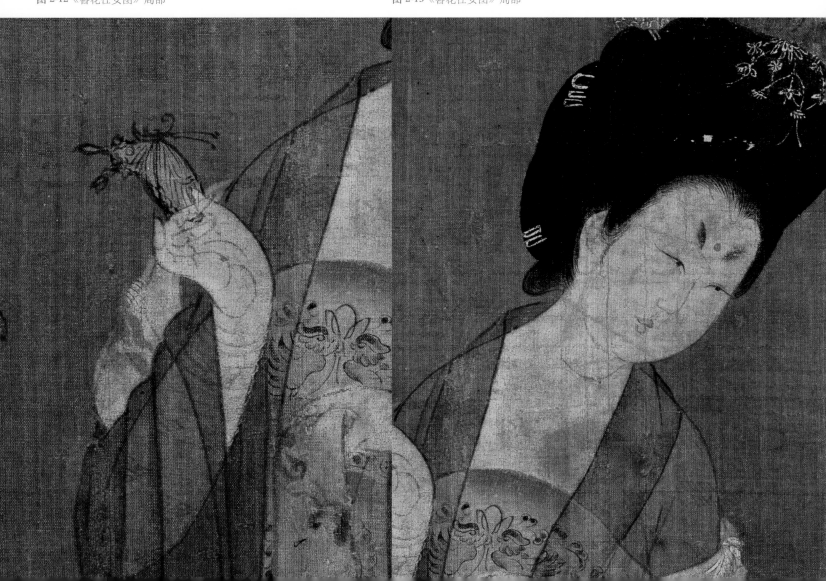

图 2-14 《簪花仕女图》局部

色彩：

设色浓丽，渲染得度，艳雅深沉，明艳动人。将矿物质与植物质媒材完美结合。

画中人物的各部位所用方法不同。有植物色也有矿物色，有在正面多遍渲染，也有在背面的用色衬托，营造了丰富华丽的多彩画面。（图 2-14）

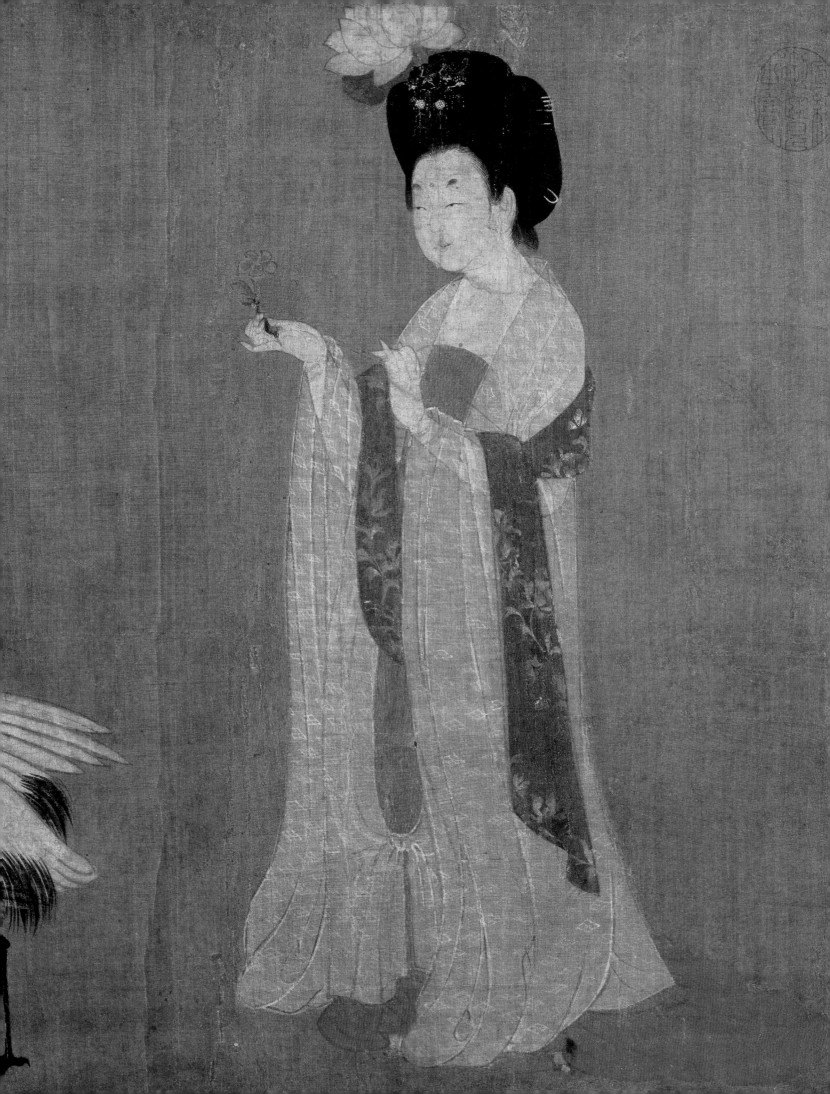

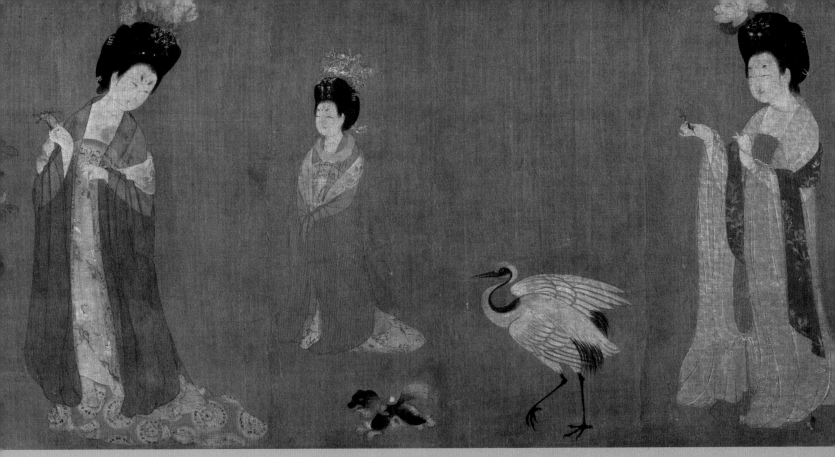

图 2-15 《簪花仕女图》局部

构图与画面形式分析：

采用散点式构图。这种构图形式并非追求真实的空间、透视法则，体现出组织画面的自由与灵活。人物体量和排列高低错落，疏密有致，自然分割了画面的空间。整体构图中人、花、石的动势基本呈纵向的、安静的形态，作为道具的鹤和犬则是横向的、是动态的，借以形成了动与静、横与纵的画面对比。（图 2-15）

在人物与道具的安排中，右三、右四、右五人和一鹤一犬朝向画面左侧，左侧的第一人朝向右侧（花、石也有向右右侧延展之势），这样来自于两侧的合力，所指向的正是中间持花仕女，使其成为画面的中心人物。同时，两侧人物明度相对较低，中间仕女基本为蛤白色涂染而成，明度稍高。她如浑厚眼睛中的一个高光点，因聚光明亮而被突出。

画面诸色块间分布有致。重色如人的头发，鹤、犬，扇、拂尘等形状各异、大小错落地点缀分布在作品中，相互协调，互为补益。画中的朱红色、白色等色块分布莫不体现了此法则之熟用。画面各构成元素间的相互关联互动，虽用色种类不多，但营构了丰富、饱满的画面。

簪花人衣裙的红色，几块色彩形状各异、大小不同，体现了方圆曲直的变化，之间又形成诸多的关联，相互间产生了节奏美。（参见图 2-14）

染法：

作品集平涂、分染、高染（虚染）、罩染、提染、晕染、复勾，以及正面渲染背面托染等于一幅，运用了朱砂、朱磦、石青、石绿、花青、曙红、胭脂、黑墨、白粉等鲜艳色彩，营造出交相辉映、绚丽华美画面。基于此，此幅作品成为学画者走进传统工笔重彩堂奥之必经之路的主要原因。尤其值得一提的是高染法，这是在传统绘画中比较明显的运用，其虚幻朦胧的样貌、松动自由的手法为后人提供了诸多的启示。（参见图 2-14）

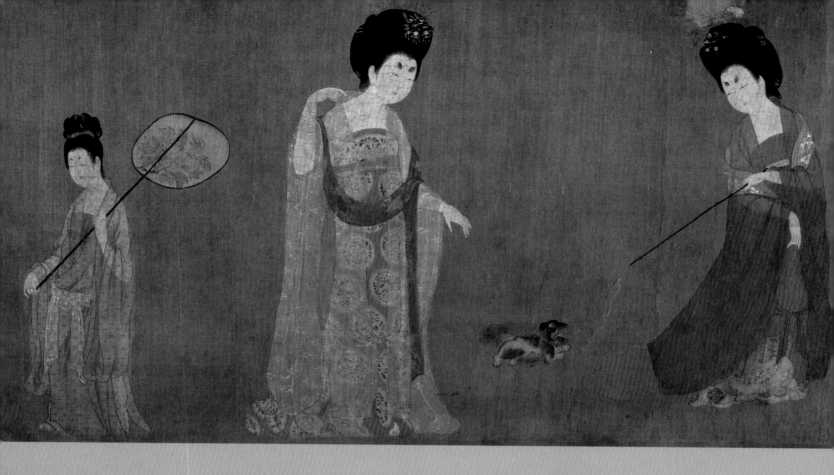

除人物外，花树、飞禽、小狗的刻画也体现出了较高的水准。花与石的勾勒松动随意，用笔依花的结构提按顿挫。一些花瓣的勾勒并未连接在一起，意到笔未到，但通过颜色的施染将它们"结构"在一起，通过平涂以及渲染将花整体联系在一起。叶子的处理也很松动、率真，并薄施淡彩，尤其是叶子的外部尚留有绢本的底色痕迹，由于叶子明度较低，自然与绢本底色一起衬托出明度较高的浅色花朵。（参见图 2-9）

自由写意的染法在诸多方面均有所体现。并非按照外轮廓线施染，有的染到了线外，有的并没将色填满，（中间簪花），折射出作者自由的、写意的一面。从这一点来说，则值得现代工笔画家认真思考，工笔画不仅仅是面面俱到的制作，更需要艺术的处理与加工。明白了这点，就与那些过分追求肖似而忽略精神表达的画法拉开了距离，也就更有利于我们理解传统经典艺术的"尚意"特征。

虚染（高染）的技法语言与轻薄纱裙这一内容高度融合。团花里面的微小花纹，也非平涂，染得松动灵活，体现了轻重、浅深的变化，团花以外的空间用中间重、四周虚的"虚染法"围合而成。被纱衣遮挡的部分，由于施染的遍数及明度等手段控制，效果更为虚淡，巧妙地表现了纱衣的质感。作者用虚染法营造了缥缈灵动、虚静朦胧、极富艺术美感的画面意境。（参见图 2-9）

复勾：

复勾，一般是作品完成后，将施染过程中被颜色遮盖的地方有选择、分重点地"提""醒"，是对线做进一步调整，使线色间结合更趋完美，重点更为突出。一般是用墨或同色系的颜色复勾。在本图中，则是用白线复勾，并体现起、行、收笔间的用笔变化，浓淡干湿的用色变化。不同层次的白色，尤其最亮的起笔部分，跳跃在画面之中，在明度较低的底色中散发着悠悠的光泽。此作品中的复勾并不是将原来的墨线完全覆盖，有的线压住墨线，有的勾在墨线之左，或右，这一点要仔细把握。衣裙的白色花纹也体现了以上特征，在临摹中切不可不加区别的简单化处理。（参见图 2-14）

三、五代之工笔人物绘画

五代时期，国家处于分裂和战乱，但绘画艺术却有很大发展。人物绘画则延续了唐以来的世俗倾向。在宗教道释、风俗、仕女、肖像诸科均取得了进展。表现内容方向更注重反映生活，表现方法方向更为写实，著名画家有南唐的顾闳中、周文矩、曹仲玄，西蜀的贯休，后梁的张图和李罗汉等，中原地区的李赞华、胡虔等。

顾闳中（约910—980），南唐画院侍诏，善画人物。其作品《韩熙载夜宴图》是一幅典型的现实主义画卷，反映了南唐官僚的生活、心理以及当时社会风习。

此图虽场面宏大、人物、道具繁多，却被作者提炼得松紧有致、繁简得度。运用散点透视法则，移步换景的手卷形式，将多个情节有机地关联在一起，是一部集风俗、肖像、仕女诸画类于一身的作品。关于此作临摹时注意以下几点：

1. 人物的表情微妙含蓄，富于深度，在绘制时要深入体会认真表现。

2. 须眉与毛发等在勾勒、染色时要体现层次，以及松动空灵之美。（图3-1）（参见92页技法要素讲解与实践经验散谈之"须眉"，87页技法要素讲解与实践经验散谈之"植物色与矿物色"）（图3-2，3-3，3-4，3-5）

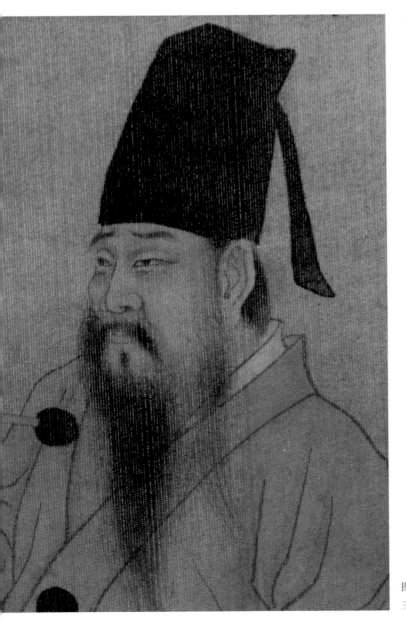

图 3-1 《韩熙载夜宴图》局部
王海滨 临摹

36

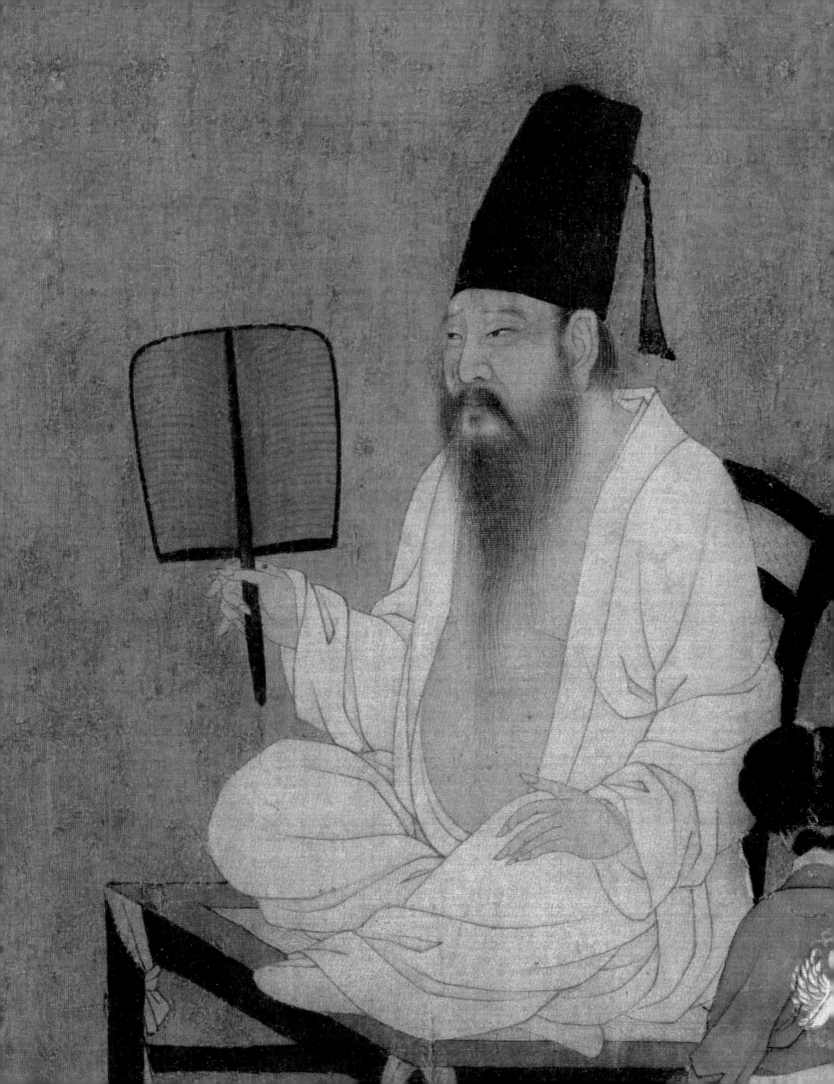

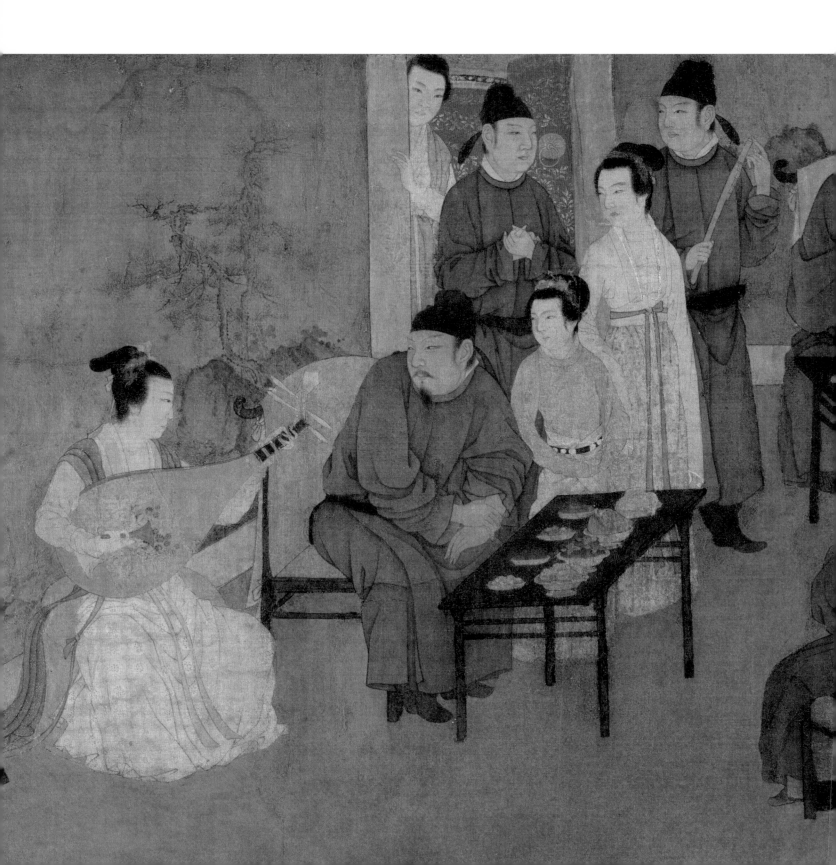

图 3-2 《韩熙载夜宴图》 五代顾闳中 绢本设色 纵 28.7 厘米 横 335.5 厘米 现藏故宫博物院

图 3-3 ＞　　　　　图 3-4 ＞＞　　　　　图 3-5 ＞＞＞

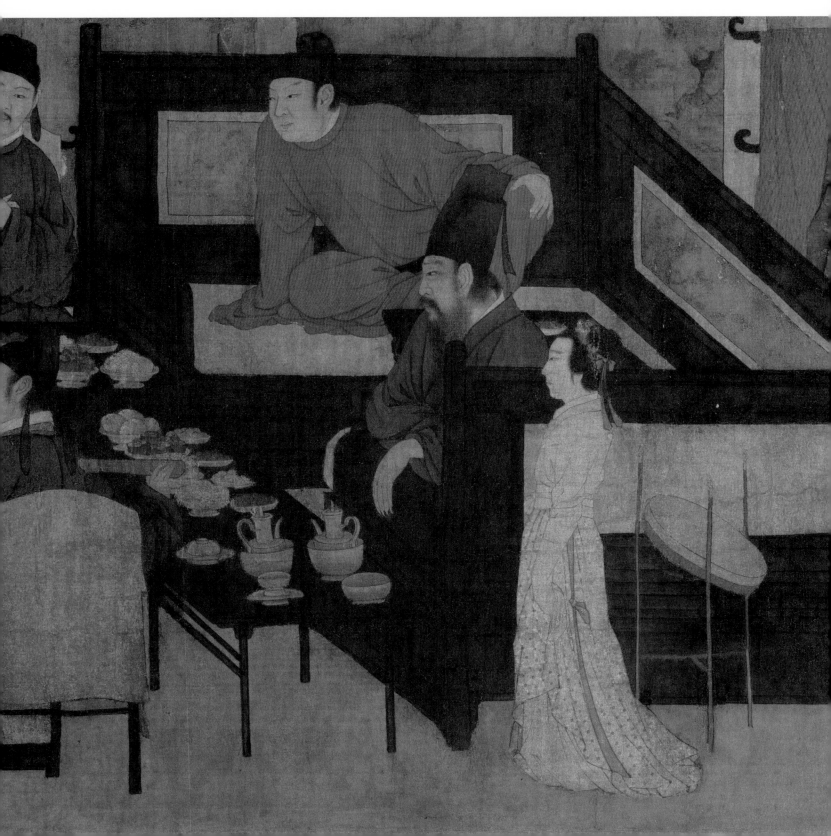

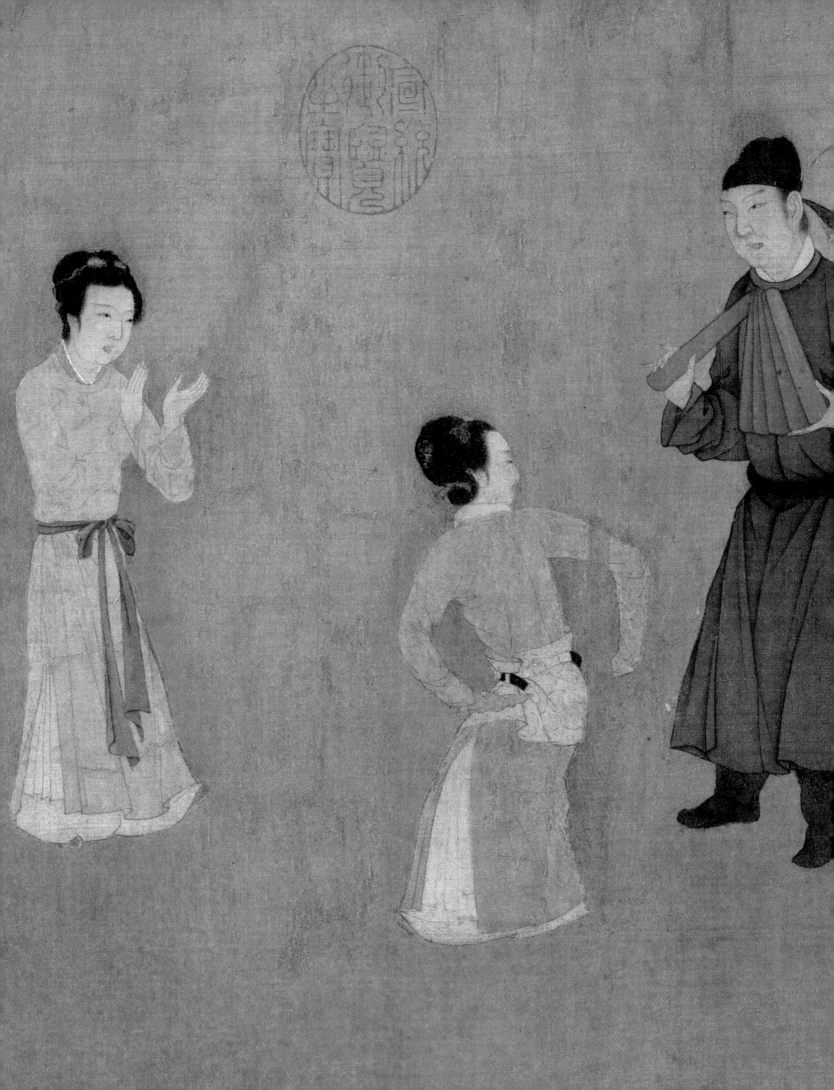

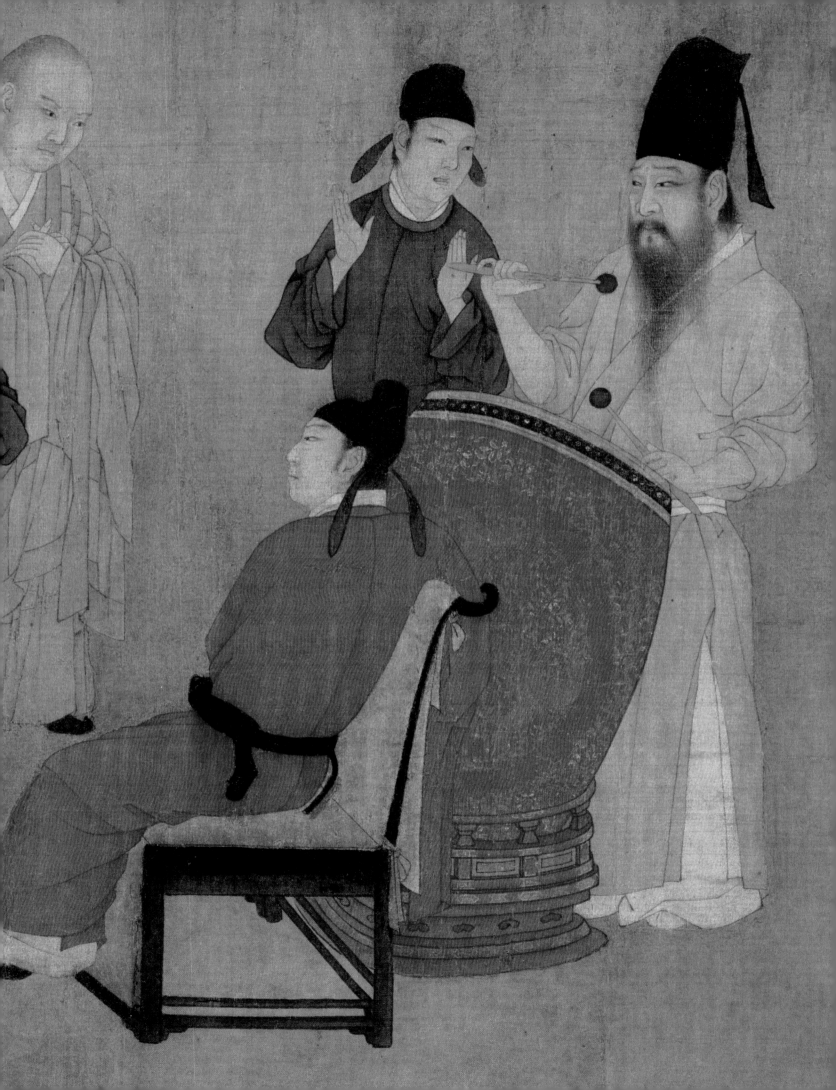

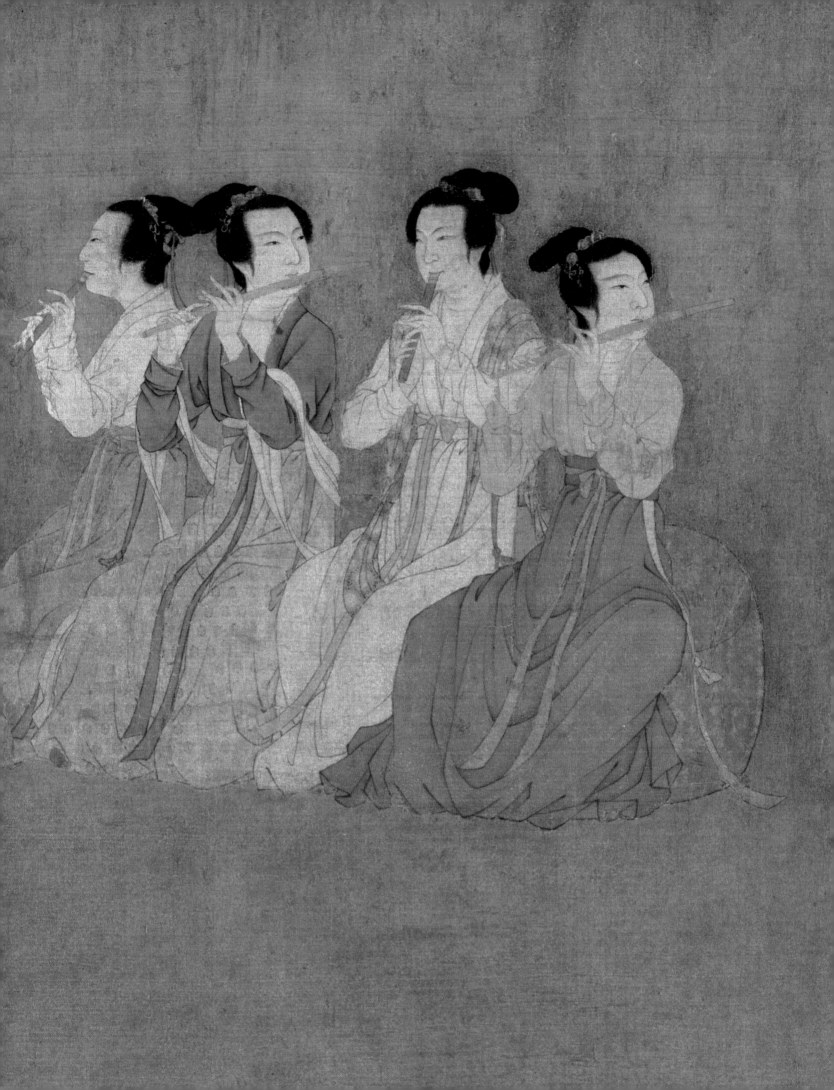

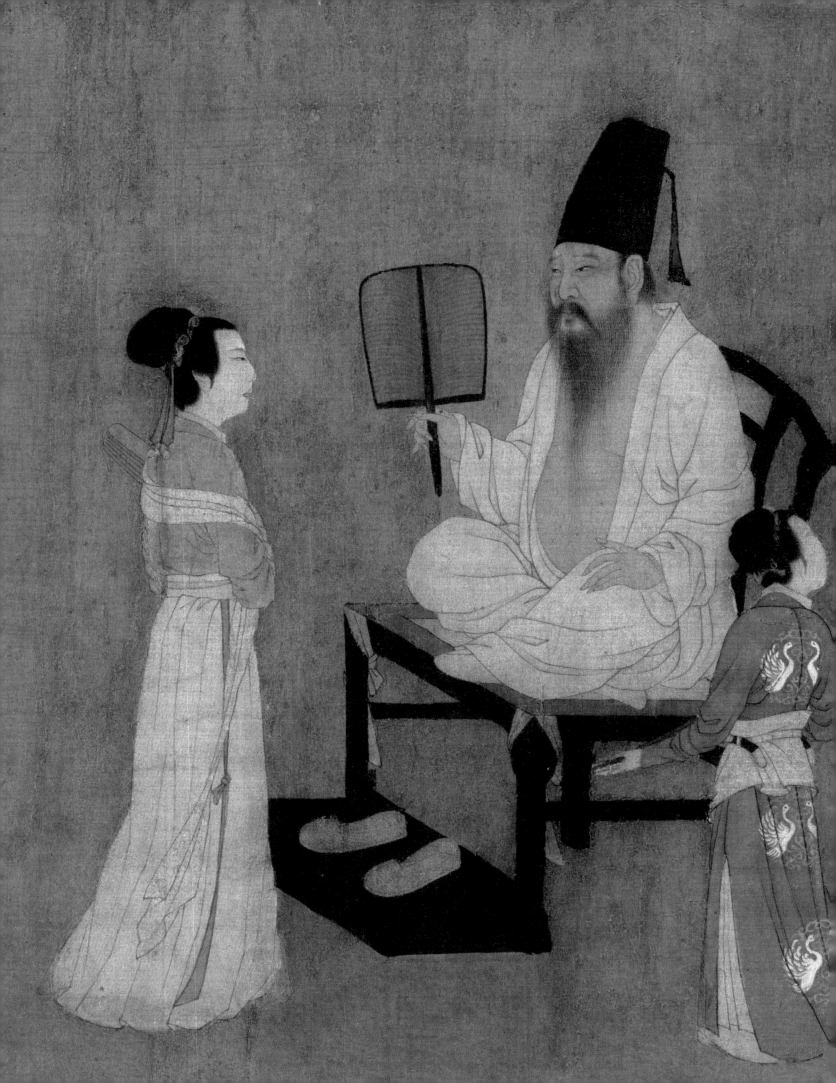

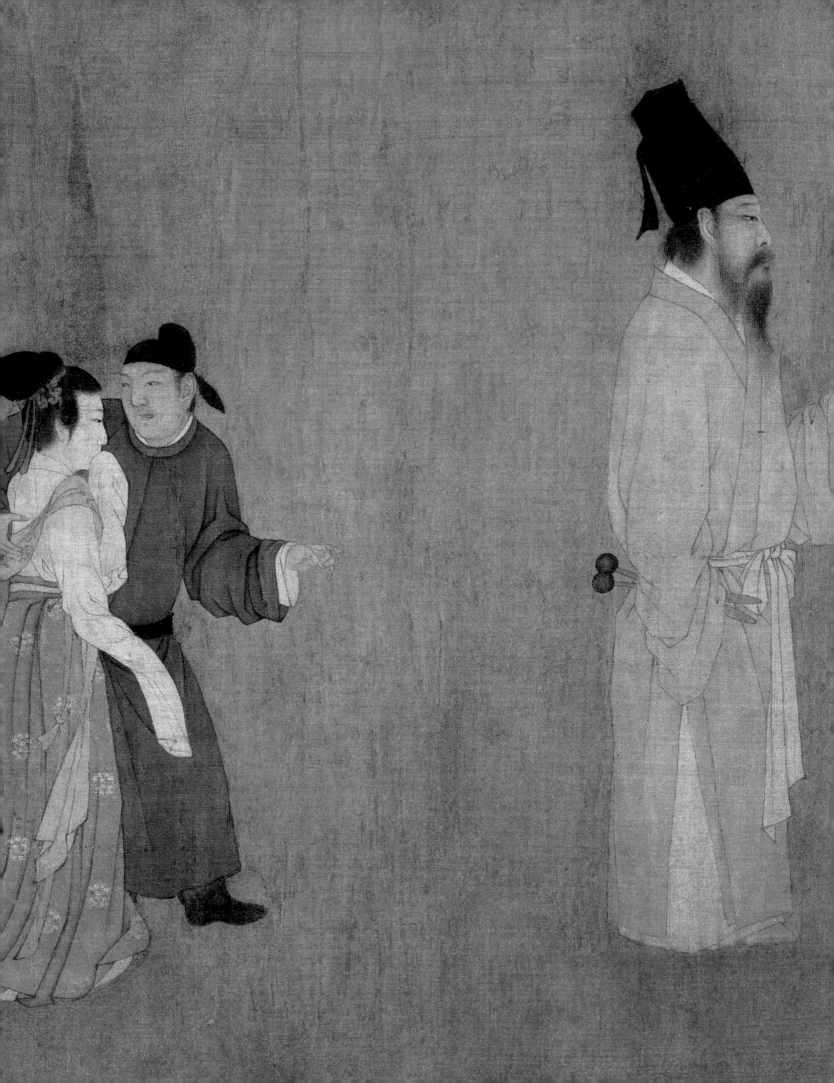

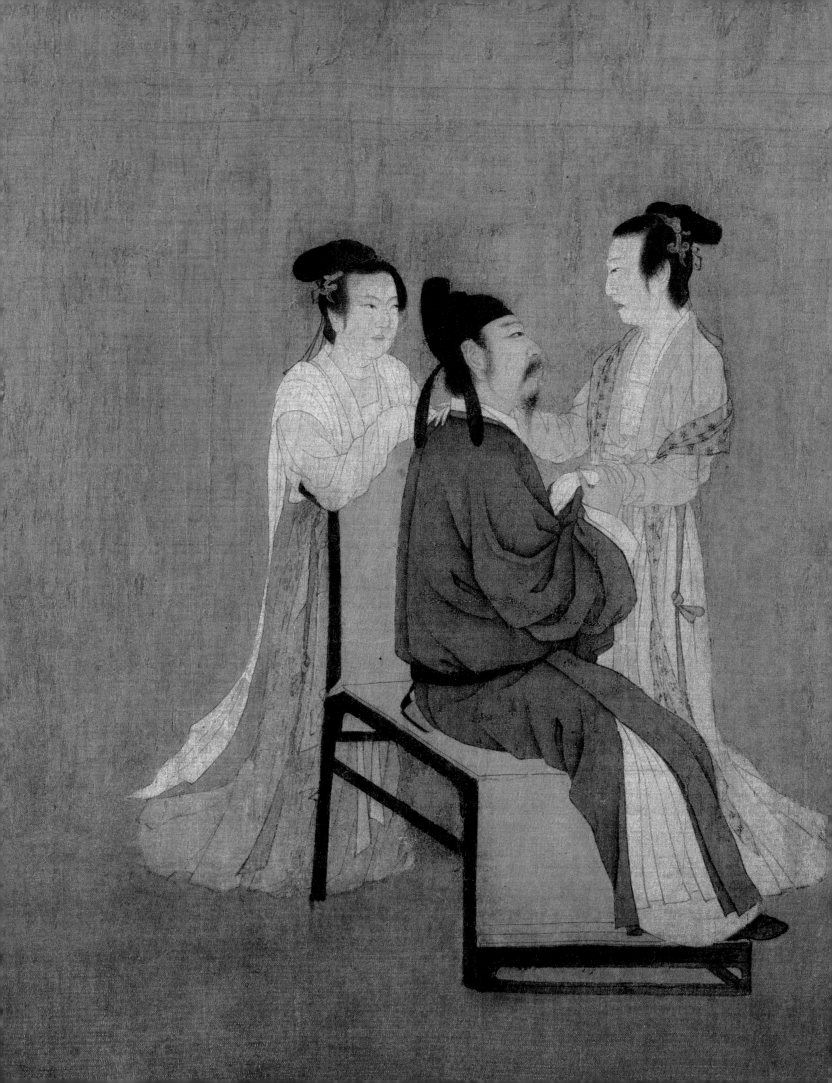

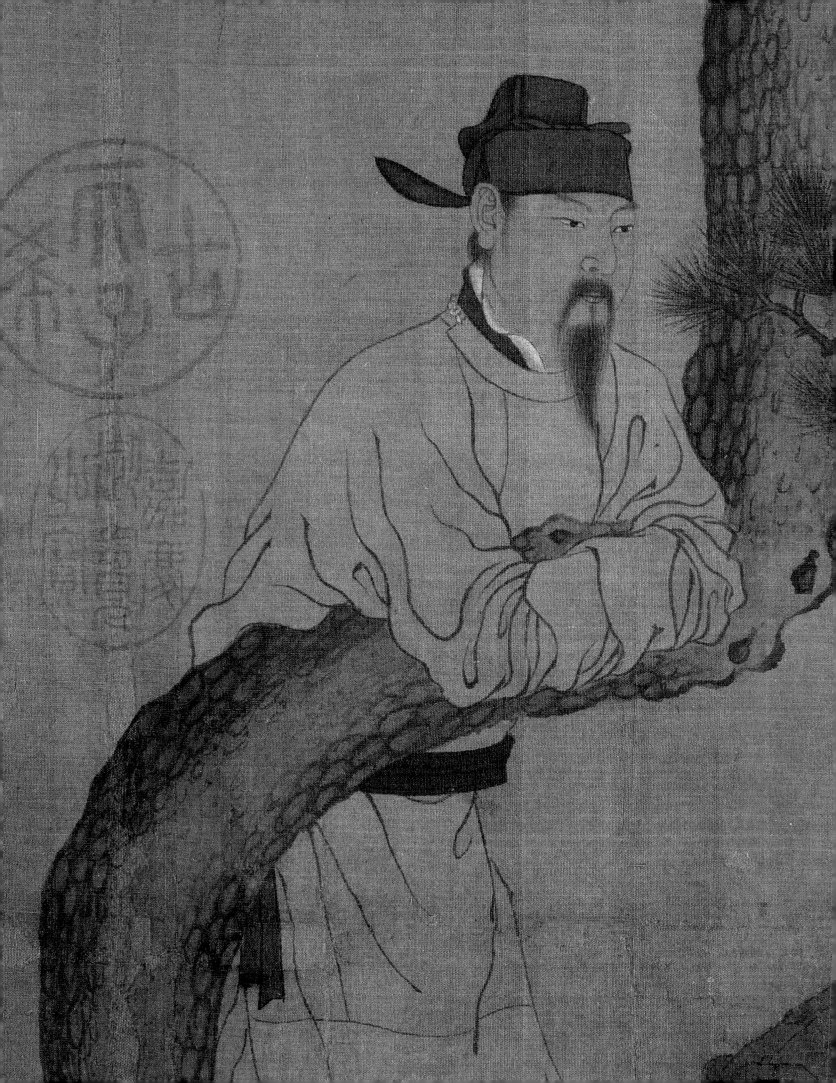

周文矩（约 937—997），南唐画院侍诏，工人物、仕女、山水等。传世作品有《文苑图》《宫中图》《重屏会棋图》等。他的作品衣纹多为颤笔，创"战笔"描。如《文苑图》行笔瘦硬颤掣，用较为瘦劲的"战笔"笔线表现衣纹。在设色中倾向于古朴淡雅一路，不蹈袭前人窠臼。《宫中图》描写宫中妇女的生活琐事，与周昉的《簪花仕女图》属同一题材。《重屏会棋图》描绘了南唐中主下棋娱乐的情境，画中的重屏画中有画，富于情趣。

《文苑图》（图 3-6，图 3-7）描绘文人雅集的情境，形象生动传神，情态各异。面部刻画传神、高古清俊，须眉鬓发用笔较干，勾画松动富于层次。衣纹在轻松潇洒中带有"顿挫"之感，右侧二人勾而无染，左侧两人略作渲染并赋淡彩，使我们更能清晰感受到"战笔描"的艺术特征与表现力。树石道具勾皴简细，墨色渲染后并施淡彩，线的穿插与染法构成了层次感和立体性，与衣服的处理方式不同。全画用简淡的笔墨，营造了高雅古朴的画境，是内容与形式相谐和的范例。此作品带给我们一则启示：现代工笔画创作并非要一味追繁、一味求工，以少胜多、无声胜有声的表达更有其高妙之处，故应细细体味。

图 3-7 《文苑图》局部

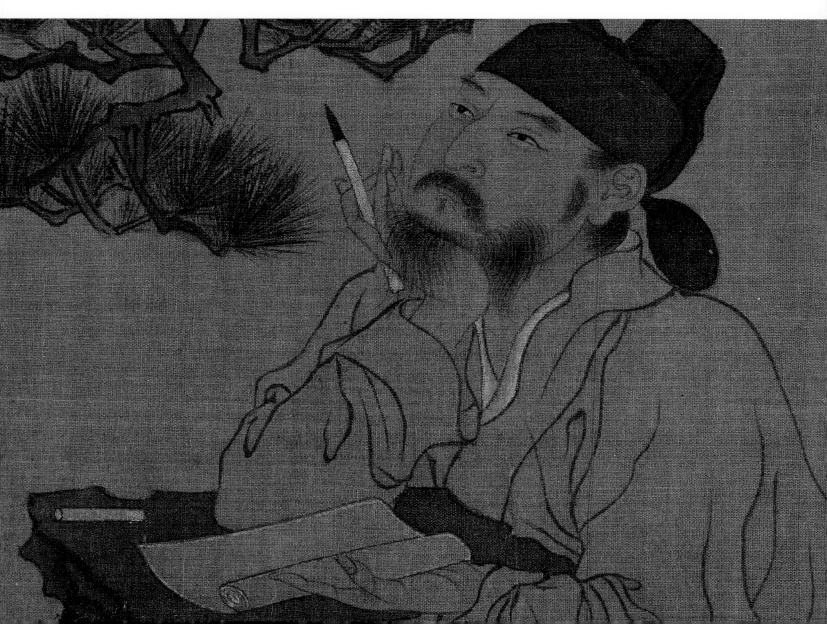

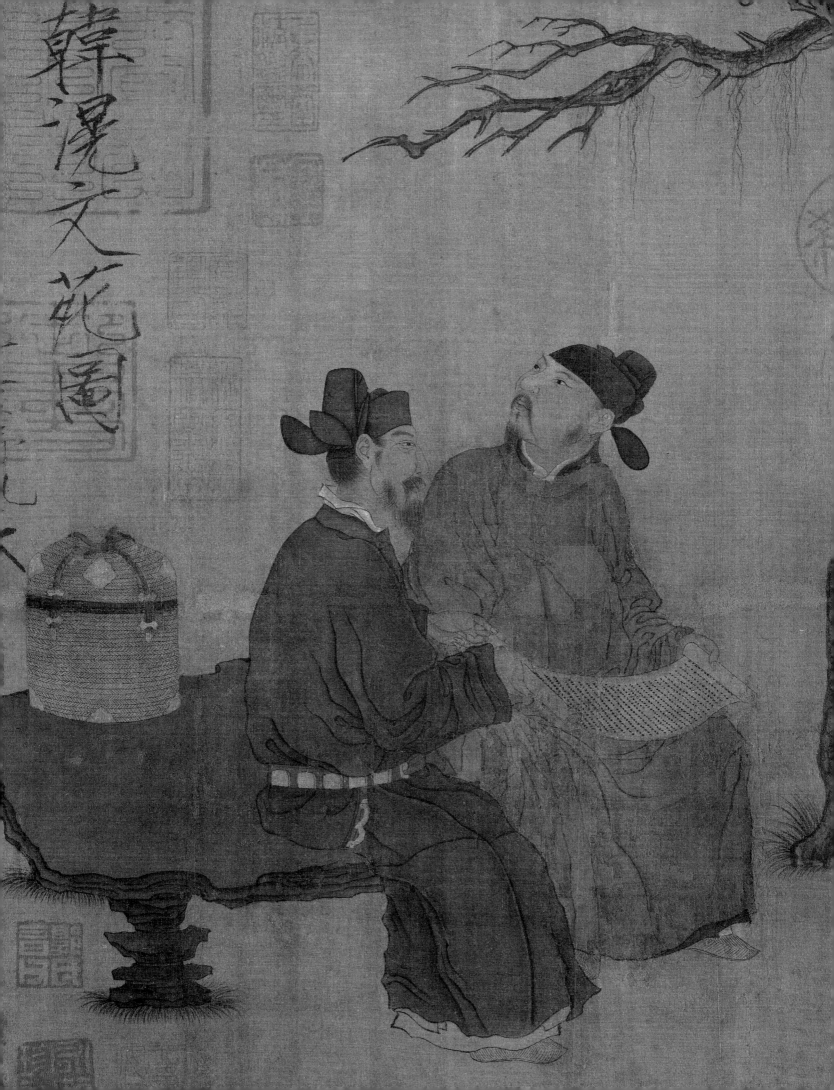

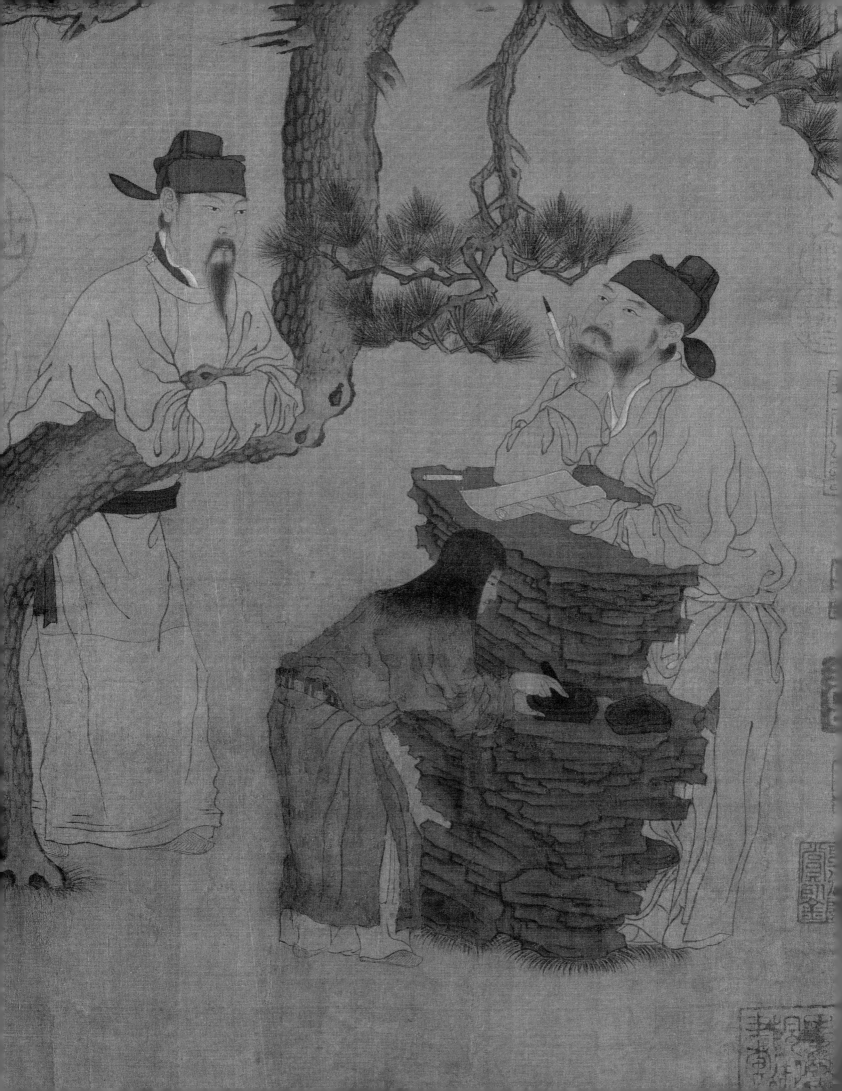

四、两宋之工笔人物绘画

宋代绘画崇尚写实，讲求意境，人物绘画虽不如同期的山水、花鸟之成就，但也出现了全新的样貌。如题材上突破了贵族生活、仕女宫苑与道释宗教等范围，在反映现实生活、历史故事、社会风俗方面有所拓展，表现技法也日益丰赡。南宋人物画在内容上以描写社会风俗、历史故事为主，某些题材反映了南宋人民不愿偏安一隅，力图北上复国的呼声等。代表性工笔人物画家有李公麟、武宗元、赵佶、李唐、刘松年，风俗画家有李嵩、苏汉臣等。

李唐（1048—1130），字晞古，河南孟县人。"南宋四家"之首，除山水外，在人物画领域也有突出的成就，代表作品有反映现实生活的《村医图》，以及借古寓今、抒发爱国热忱的《采薇图》《夏

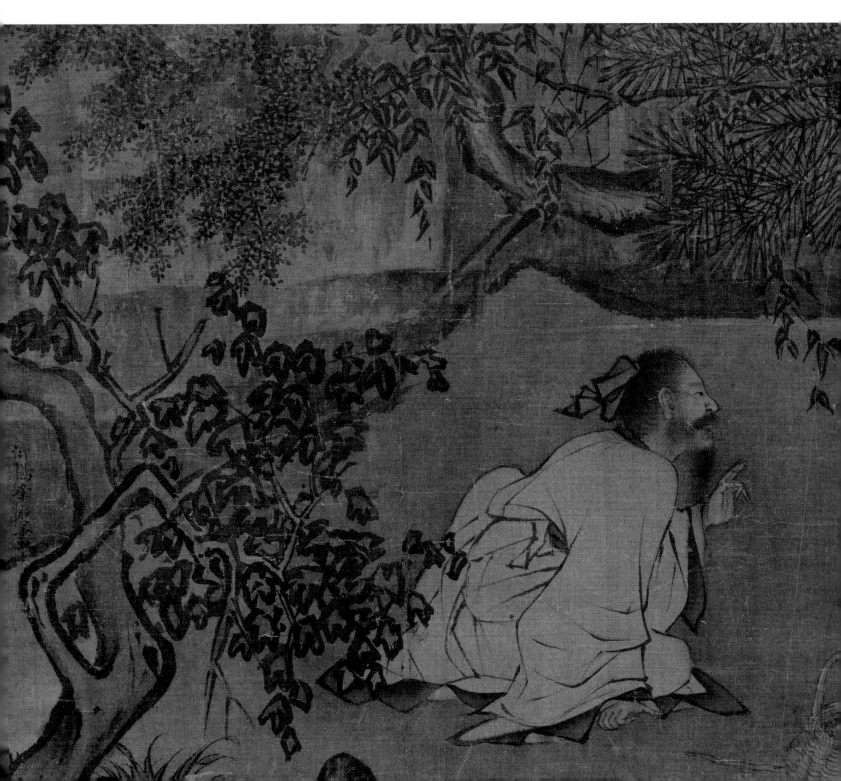

文公复国图》等。《采薇图》最有影响，该作描绘的是商代伯夷、叔齐两兄弟在商亡后"耻食周粟"，逃往首阳山以采薇充饥、双双饿死的故事。借此颂扬民族气节，以及画家对于国家分裂、偏安一隅的忧愤心情。

　　《采薇图》（图4-1）画面笼罩在低沉阴郁的情调中，呼应了"采薇"这一主题。伯夷、叔齐二人虽面容清癯，发髻蓬乱，但双目坚定，清高的心境和不屈的气概呼之欲出。补景为粗笔湿墨，勾点渲染出磐石流泉，黑松古藤，阴沉幽暗，与主题契合。背景为粗笔湿线与勾画人物的细线形成对比，增强了线造型的形式美与感染力。人物用笔粗细变化较大，提按顿挫、一波三折。枯槁干涩的方笔渴线，对应了物象所应有的质感特征。所用笔墨沟通着作者主观赋予的情绪，更好地表现出人物所处环境以及主人公的铮铮风骨。

图4-1 《采薇图》局部 宋 李唐 绢本设色 纵27.2厘米 横90.5厘米 现藏故宫博物院

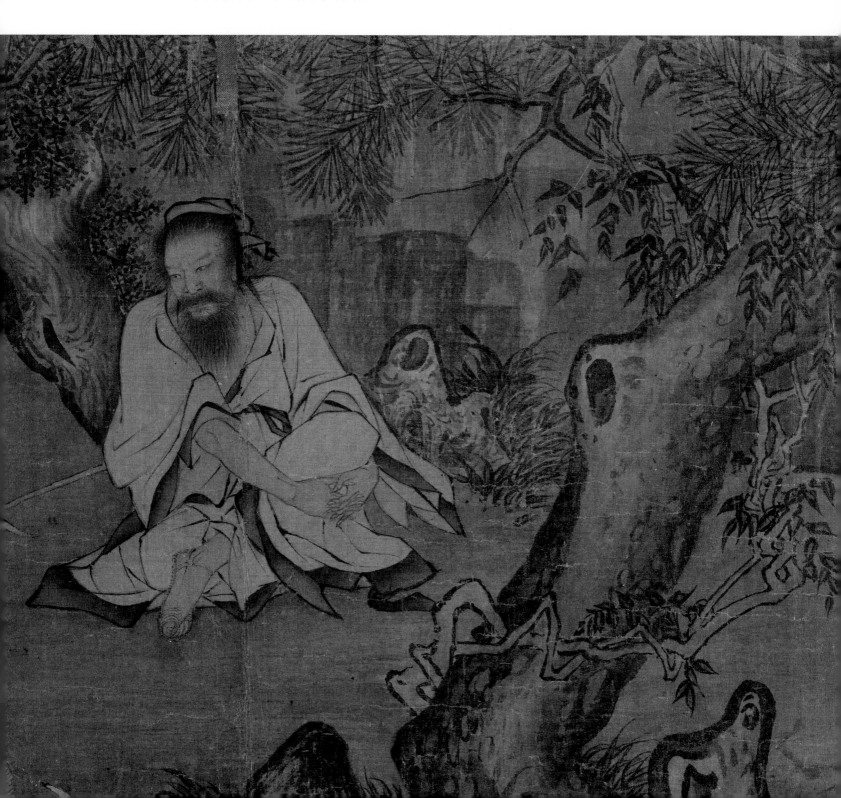

赵佶（1082—1135），即宋徽宗。虽政治昏庸但在位期间广集历代文物，主持翰林图画院，编纂《宣和书谱》《宣和画谱》，对文化之推动有积极的一面。在绘画、书法、鉴赏等方面均有深厚的造诣，自创书法"瘦金体"。《听琴图》（图 4-2、4-3、4-4）描绘的是雅集抚琴场景。徽宗本人道冠鹤氅，居中间端坐抚琴，前面二人对坐聆听，沉浸陶醉在悠扬的琴声之中。作品渗透出高贵、雅净的精神气质。

作品构图简净单纯，人物举止生动传神，衣纹线描劲挺有力并略带战笔，树石器具描写工致，赋色清丽，雅逸的格趣中寓高贵之美，是宋代人物画中的精品。

此图临摹时注意以下几点：

1. 人物的雅逸神情之表现。

2. 蛤粉与矿物色的使用中，要体会中国画"薄而厚"的艺术特征，其色薄，但感觉厚，在红、绿衣人物的袍服处理中尤为明显，几处蛤粉赋色雅静沉稳极富材质美感。（可参见 85 页关于"蛤粉的运用"）

图 4-2《听琴图》宋赵佶 绢本设色 纵 147.2 厘米 横 51.3 厘米 现藏故宫博物院（右页） 图 4-3、图 4-4《听琴图》局部（左页）

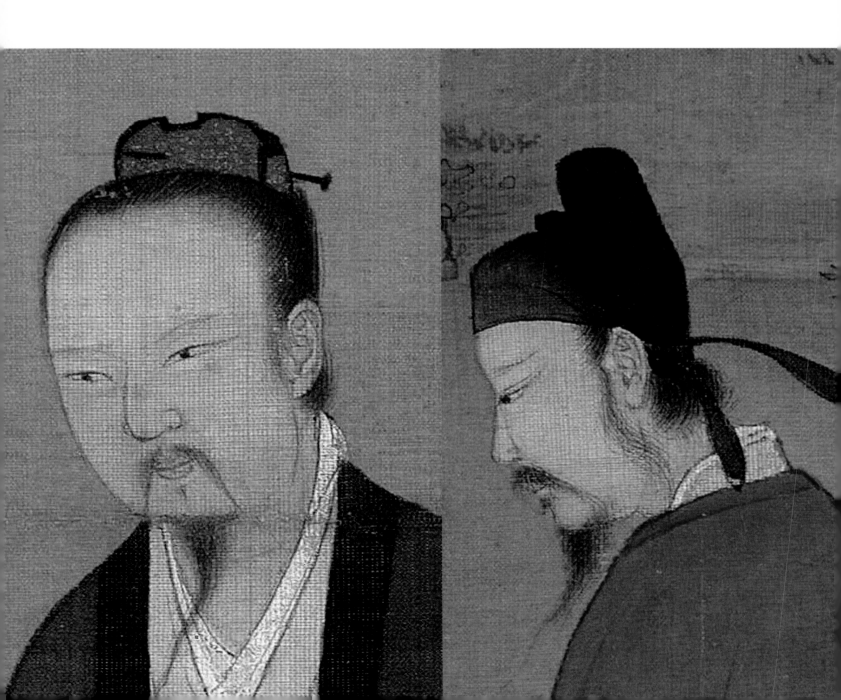

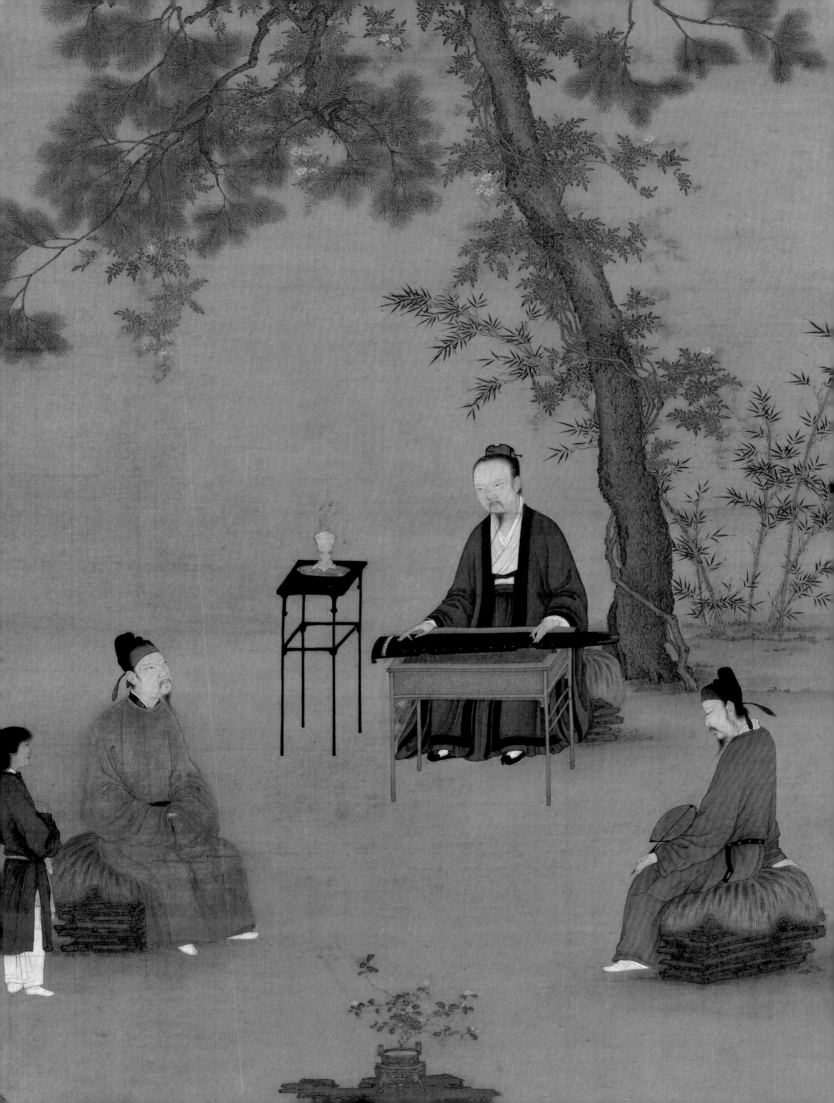

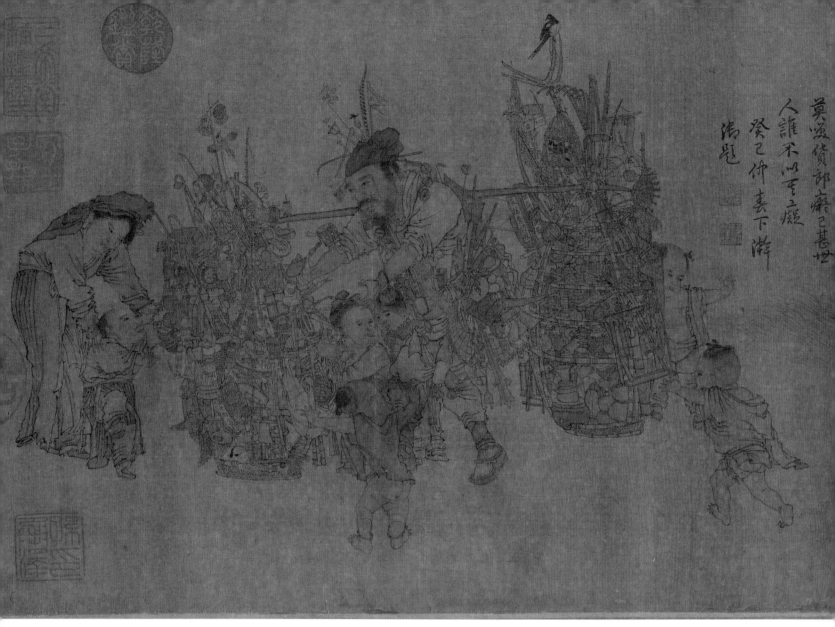

图 4-5《货郎图》 宋 李嵩 绢本设色 纵 25.5 厘米 横 70.4 厘米 现藏故宫博物院

　　李嵩（约 12—13 世纪），钱塘人，少学术工后习画。由于李嵩对劳动者的生活有切身体验，所以其对民间生活饱含情感，体现"温度"。作品通过朴实纯真的人物形象和亲切感人的细节，反映了作者对劳动人民的真挚情感。

　　李嵩的《货郎图》（图 4-5）、（图 4-6）是宋代风俗绘画的典型之作。刻画了货郎担着摆满各种玩具、杂什的货担，吸引来了妇女、儿童甚至尾随其后的小狗，画面充斥着欢快气氛与浓郁的生活情趣，极强的画面感，观后如身临其境，能感受到货郎的声声叫卖、儿童的嬉闹玩耍。

　　该作着墨不多，设色简淡，基本为白描手法稍加渲染，刻画出了鲜活的人物形象，观后如对邻家翁媪，亲切感人。

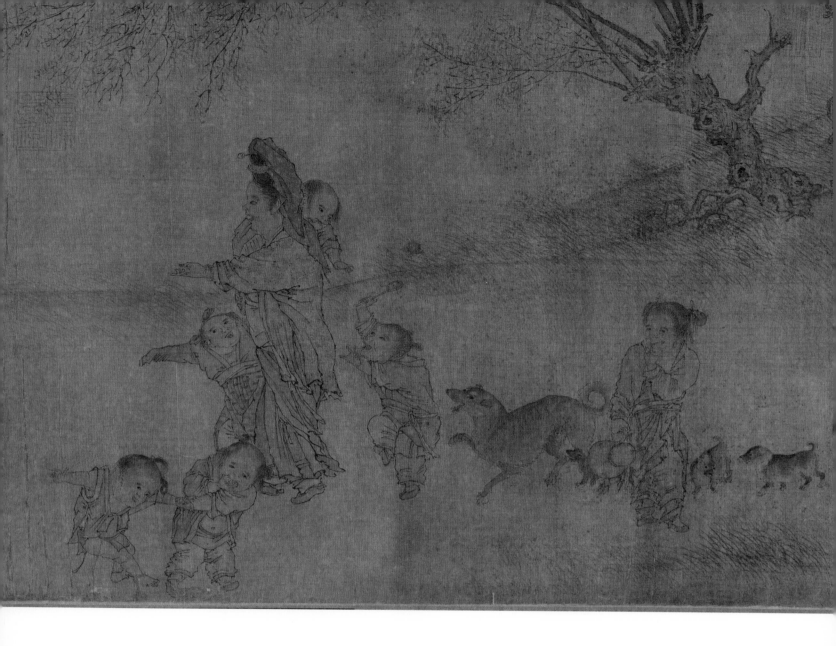

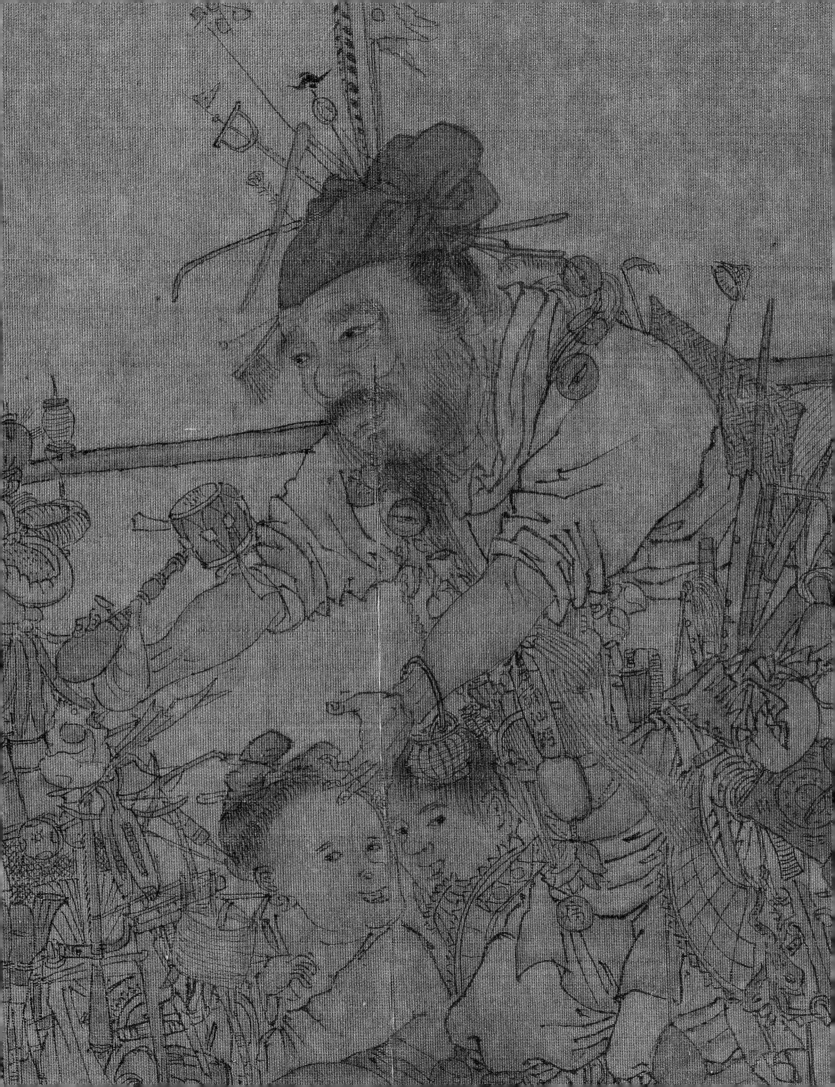

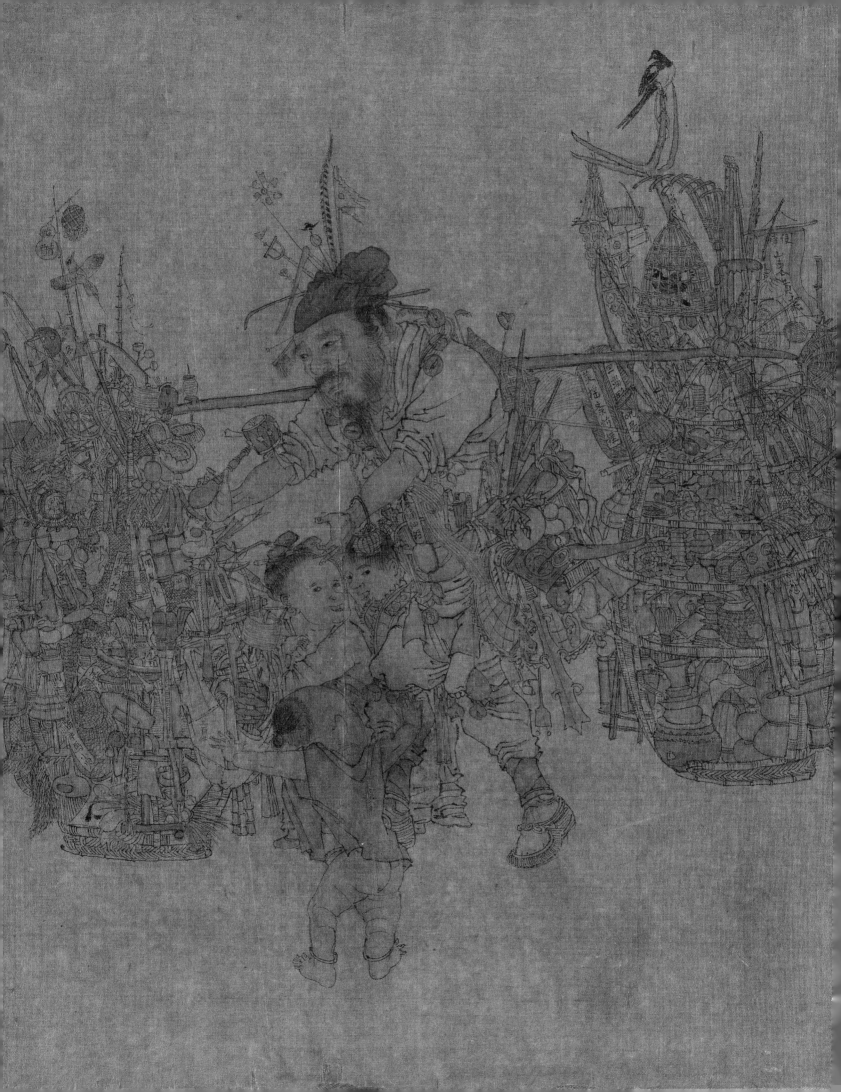

五、元代之工笔人物绘画

传统工笔人物画发展到元代，渐渐式微。绝意仕途的文人归隐山林，投入到绘画、书法、戏剧等艺术创作中。画家更多地关注自然，寄情山水，人物画创作相对冷清。元代工笔人物画在笔墨上力倡古意，取法唐人但少其恢宏气势，追求温和静美，重格调，崇通脱。人物画家有赵孟頫、任仁发、何澄、刘贯道、王振鹏、张渥、王绎等。

赵孟頫，字子昂，为南宋宗室。在人物、山水、鞍马、竹石等领域均有涉猎。他主张一是要有"古意"，二是要书画同源。画人物"刻意学唐人，殆欲尽去宋人笔墨"，借古法而开新风。

细读《红衣西域僧图卷》的跋文（图5-1），它揭示了艺术与生活的关系——若把人物样貌刻画到位、入木三分，则需要深入观察并理解物象特征，要"耳目所接语言相通"方能做到了熟于心、"自谓有得"。如果缺乏生活，生搬硬套，即使有高超的技术也难表现出物象的本质，内容与形式之间缺乏衔接而无法触摸到艺术的真谛。如画中跋文所题"余仕京师久颇尝与天竺僧游故自谓有得"，一语道破个中奥秘。从中看出他对物象之关照，"粗有古意未知观者以为如何"体现出对"古意"之追求，可以说《红衣西域僧图卷》是体现其审美理想的人物画作品之一（图5-2）。（图5-3）图中绘有古树一株，石间一红衣僧人坐于红毡之上，平伸左掌做说法姿态。红是主色调，由于所用红色含有黄的成分，绿也有黄色成分，二者因为共通的黄颜色，即使红绿并置也未显突兀而融洽自然。红色僧衣为朱砂罩染，色彩鲜艳、对比强烈，富于装饰感与材质美。根据衣纹的结构转折，有胭脂分染之迹，形成新的色相。画面不同层次的红色中，以头朱画衣，坐垫为三朱或四朱，明度更高，鞋子更亮。差别的红色间形成对比且协调的色相。

造型处理上，人物形象高古朴拙，生动自然，体现出浓郁的唐代遗风。作者注重人、树、石等元素的对比关系。如红衣僧的整体为圆弧形，下面红色坐垫是一种方形，方与圆形成一个大的整体，红色鞋子如同作品中的一枚图章，形成大与小的对比及呼应。用线方面，多用铁线描绘，遒劲、连绵而富于装饰效果。

图5-1《红衣西域僧图卷》跋文　　　　　　图5-2《红衣西域僧图卷》

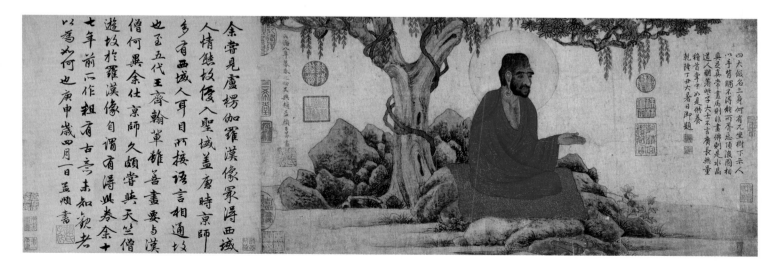

图5-3《红衣西域僧图卷》局部　元　赵孟頫　纸本设色　纵26厘米　横52厘米　现藏辽宁省博物院

58

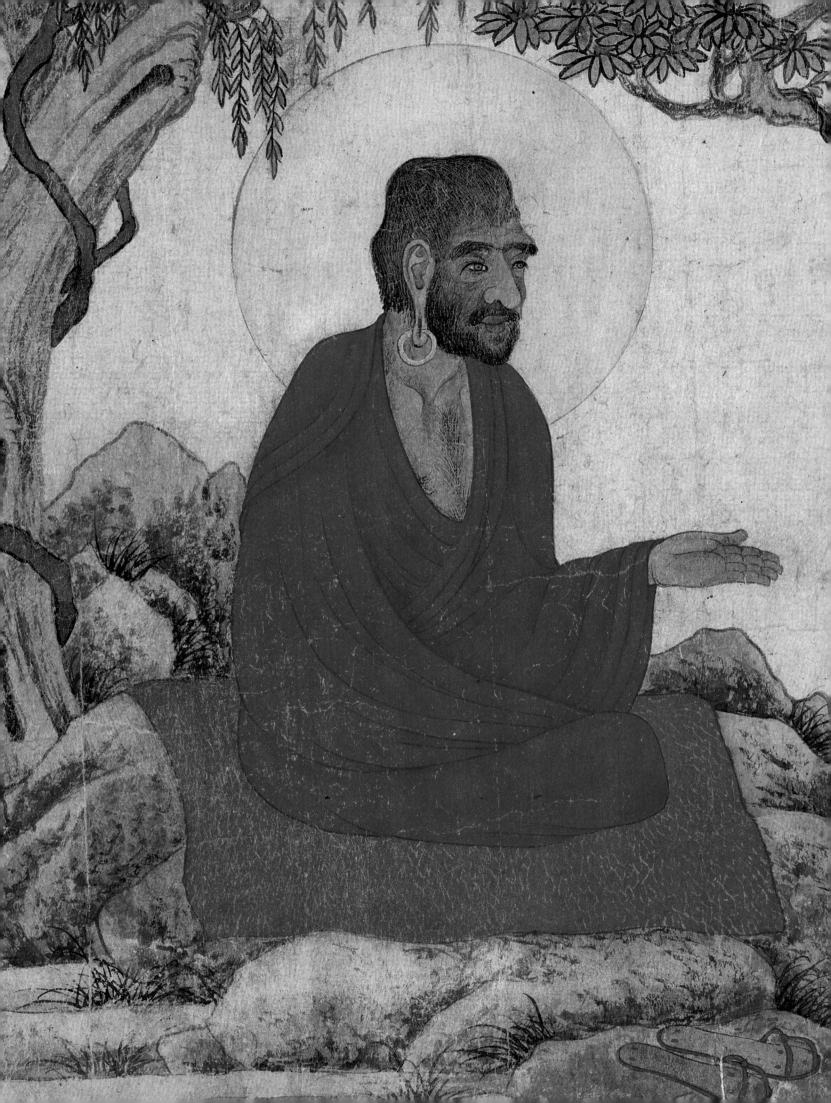

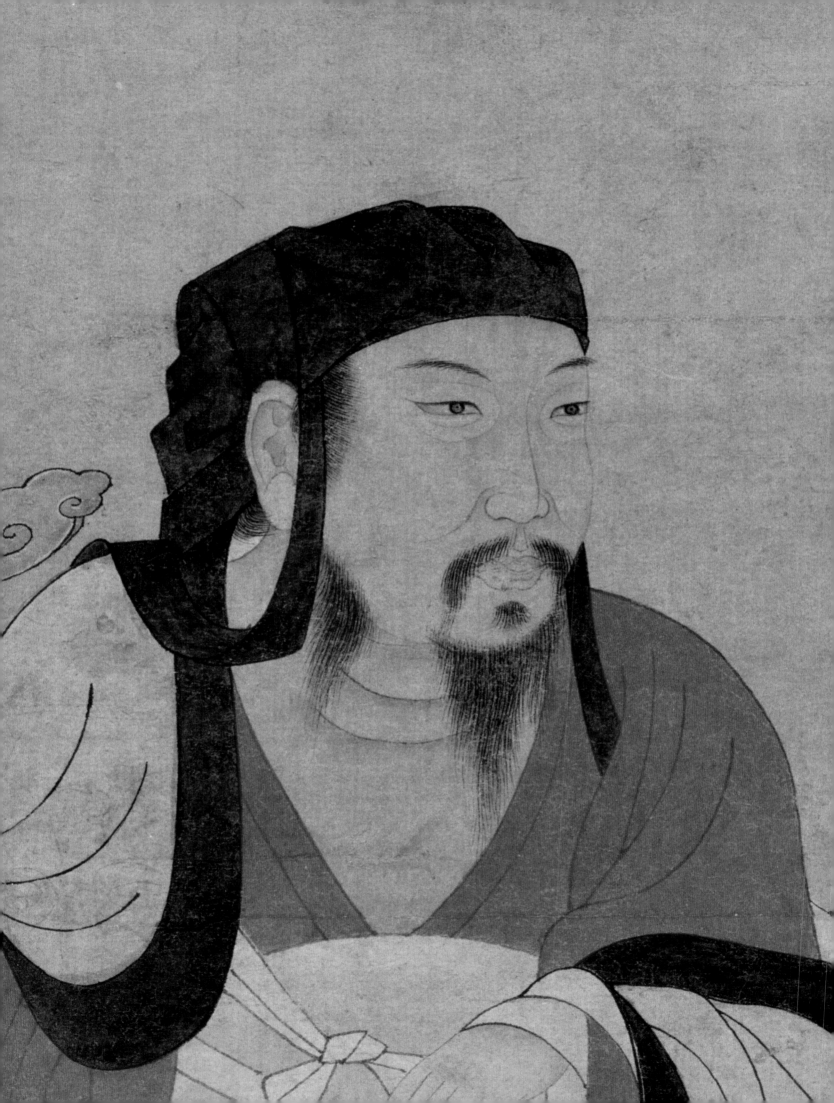

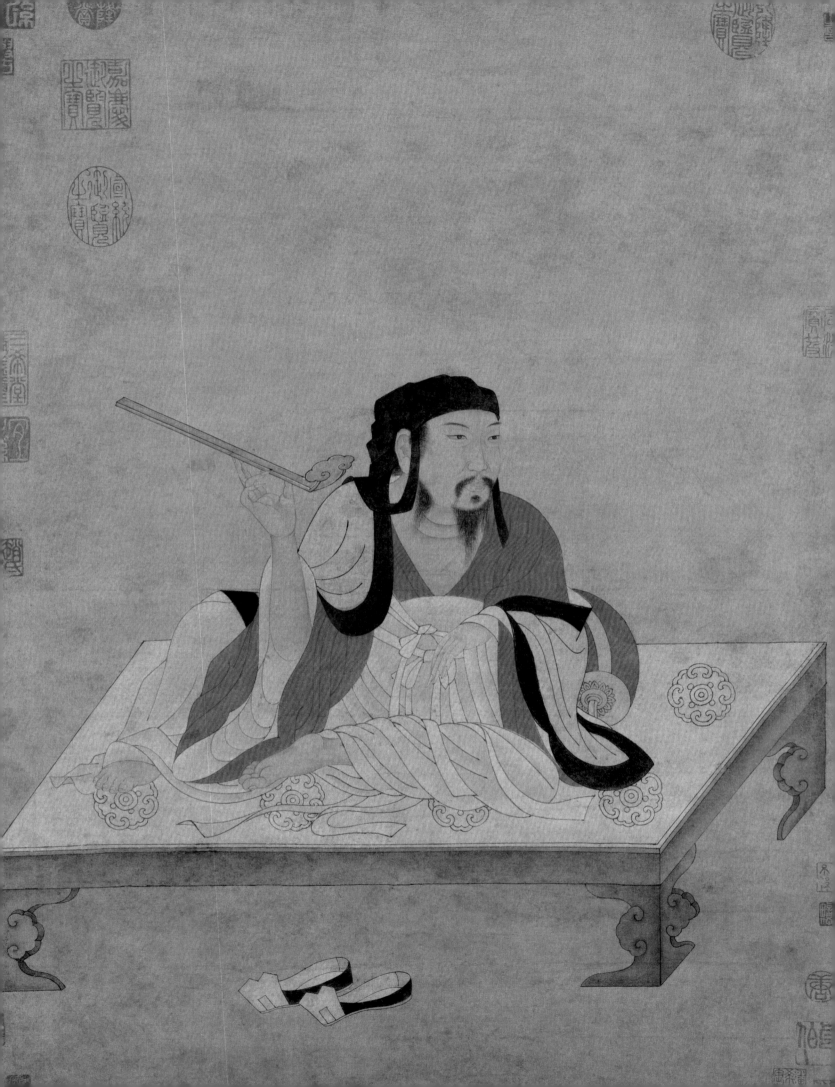

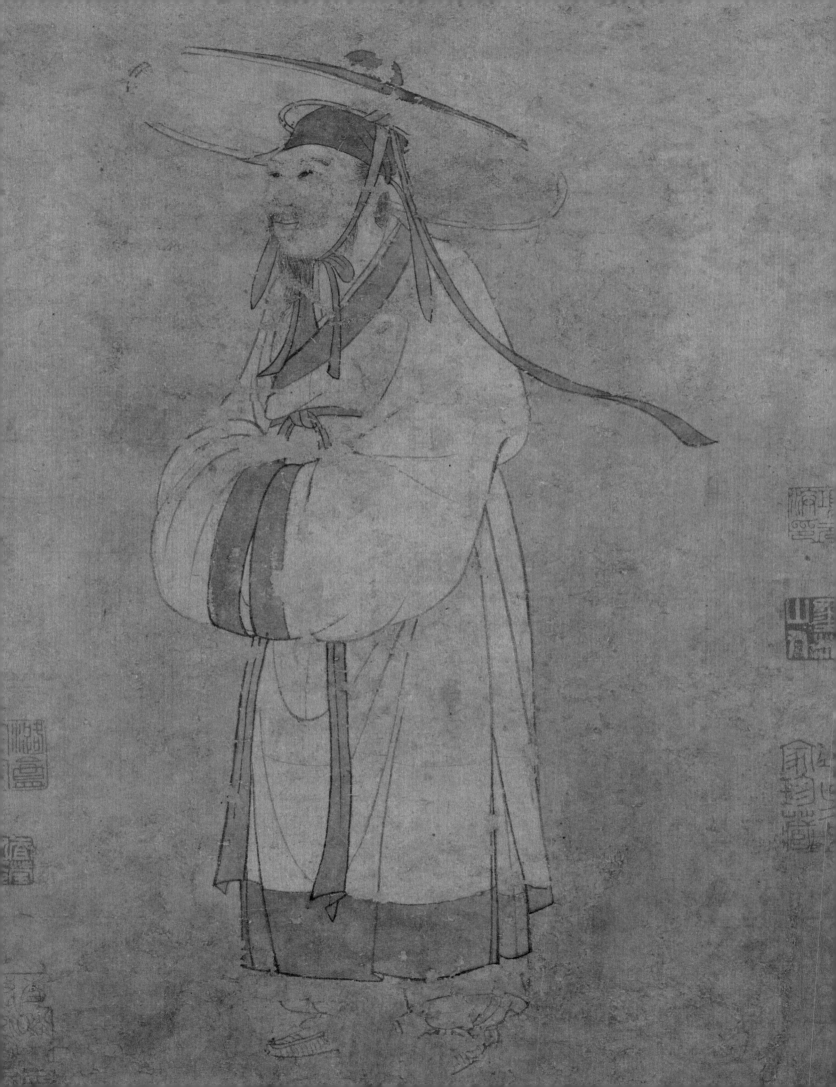

《诸葛亮像》（图 5-4）、（图 5-5）绘诸葛亮手
持如意在榻中端坐，人物造型清俊高古神采奕然。
用线平匀有力，圆润古雅，表现出诸葛亮的人物
特征，可谓写貌传神。

《杜甫像》（图 5-7）此幅为白描形式表现，为杜甫
头戴斗笠行走状态之造像，画中有刘崧、解缙的题
跋。作品用笔简洁、遒劲有力，所绘人物造型高
古，表情自然生动。衣纹、飘带之勾勒得《送子天
王图》之飞舞灵动之妙。作品体现了赵孟頫所倡导
的"刻意学唐人，殆欲尽去宋人笔墨"之体路。

图 5-6、图 5-7《杜甫像》元 赵孟頫
纸本设色 纵 250 厘米 横 61 厘米 现藏北京故宫博物院

图 5-8 《人骑图》元 赵孟頫

纸本设色 纵 250 厘米 横 61 厘米 现藏故宫博物院

　　《人骑图》（图 5-8）。图写着唐装朱衣，头戴乌帽，骑马徐徐前行之人物，仪态气貌温和、高雅古朴。用线为细劲平匀的铁线及高古游丝描，造型饱满，人物并马匹的造型、用线甚至施染方法等与《虢国夫人游春图》有相似之处，渗透出唐画遗风。作品融重彩与淡彩为一体，兼有富丽与清灵，体现了不俗的格调与意境。

　　作者自识："画固难，识画尤难。吾好画马，盖得之于天，故颇尽其能事。若此图，自谓不愧唐人。世有识者，许渠具眼。"可见作者对唐人画法之推崇。如他所说："宋人画人物，不及唐人远甚，予刻意学唐，殆欲尽去宋人笔墨。"而"此图不愧唐人"，也正说明他对唐人法之追求以及对《人骑图》艺术水准的认可。

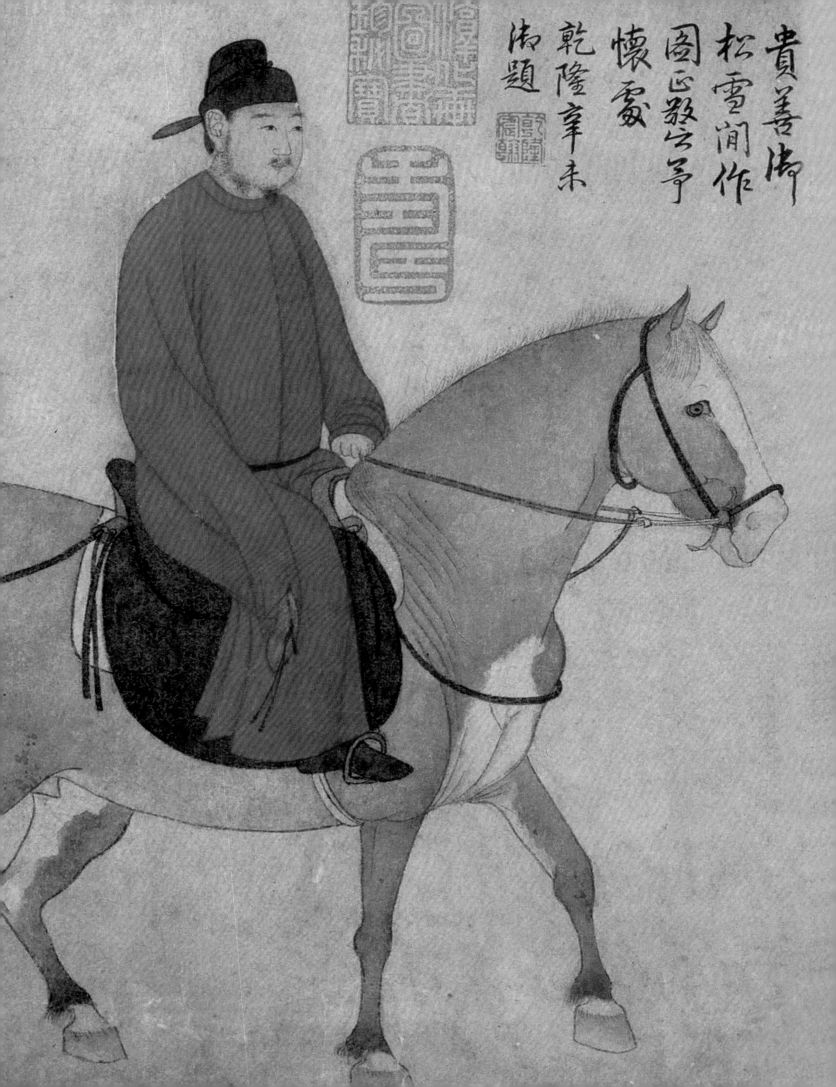

貴善御
松雪間作
圖正叔公子
懷素
乾隆辛未
御題

任仁发（1254—1327）字子明，青浦人。擅长人物画，取法李公麟。《张果老见明皇图》（图5-9）该作设色明丽，造型古雅，人物表情生动自然，体现了较高的艺术水准。

王振鹏（生卒年不详）字朋梅，浙江永嘉人，约活动于元仁宗朝。其画风工致细密而自成风格，现存作品有《伯牙鼓琴图》（图5-10）《阿房宫图》等。该作用色较少，基本以"白描"法稍作渲染而成，以简洁的表现手法刻画出了人物的高洁儒雅之态。

图5-9《张果老见明皇图》元　任仁发
绢本水墨　纵31.4厘米　横92厘米　现藏故宫博物院

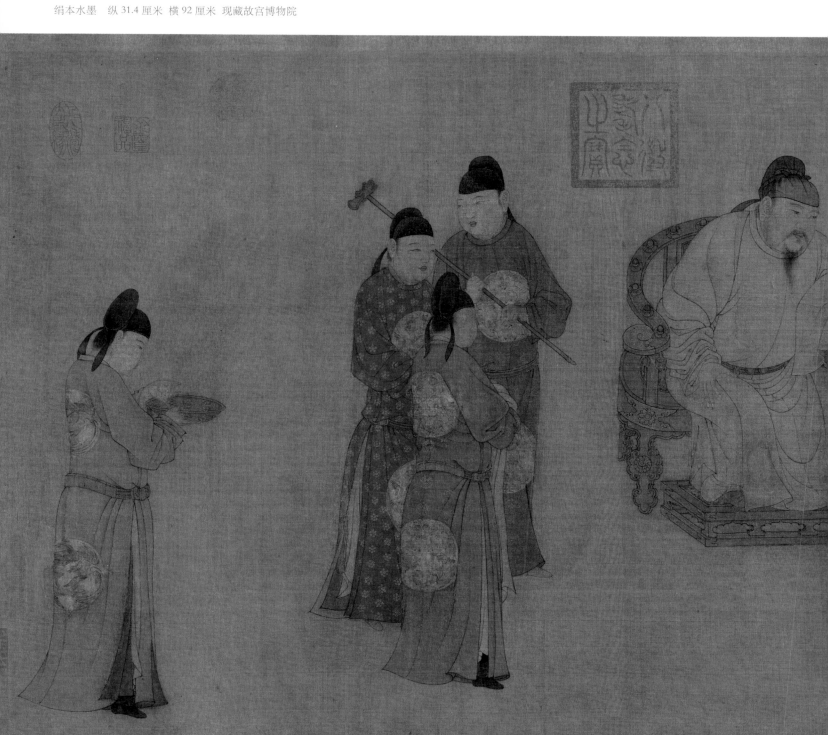

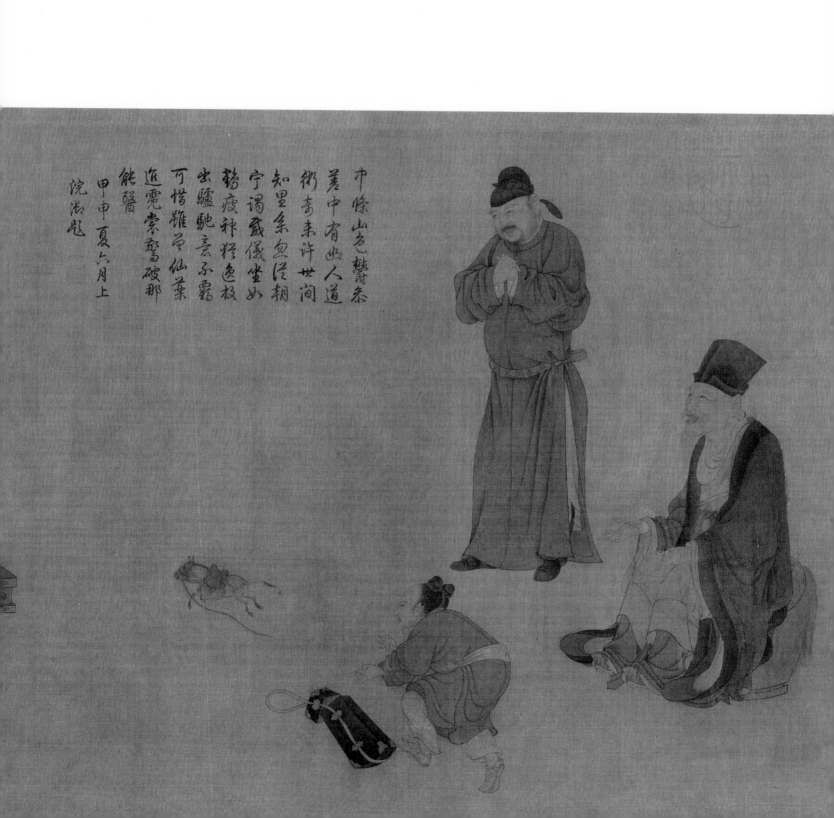

巾條山房之樂醫系
差中有此人道
術壽未許世間
知里柔魚泛朝
寧謂盛儀坐此
鵠疫神釋逸极
出驪馳言不霧
可惜雜草仙葉
近霓崇鬢破那
能醫
甲申夏六月上
浣湖题

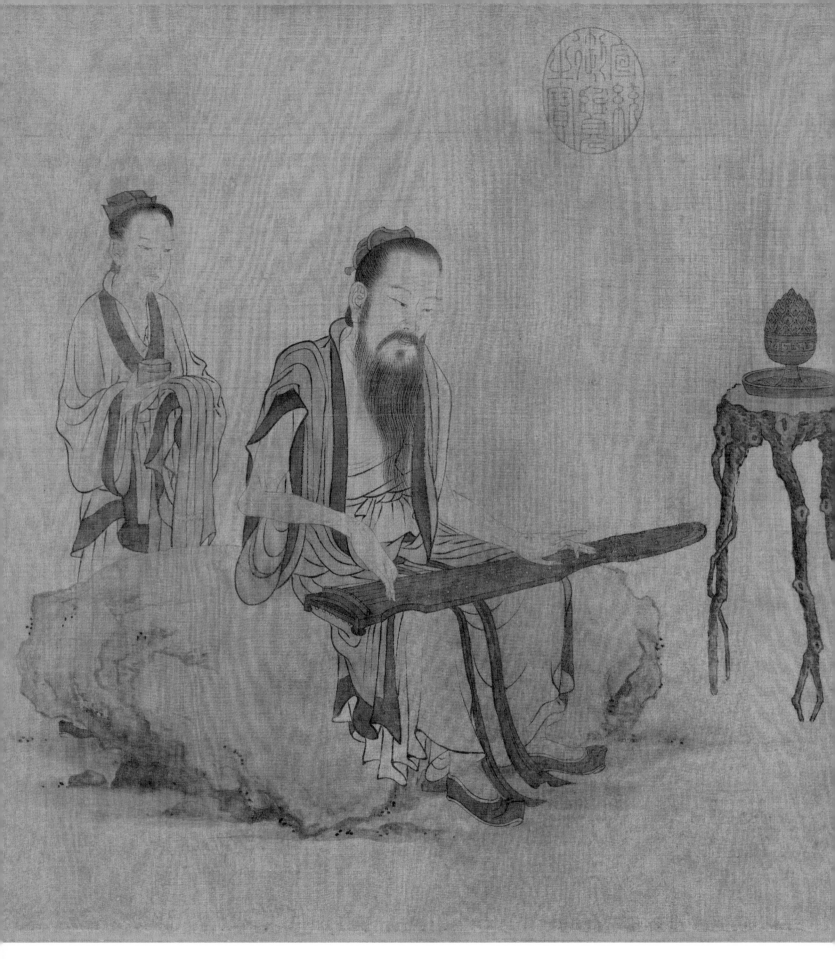

图 5-10 《伯牙鼓琴图卷》元 王振鹏

绢本水墨 纵 31.4 厘米 横 92 厘米 现藏故宫博物院

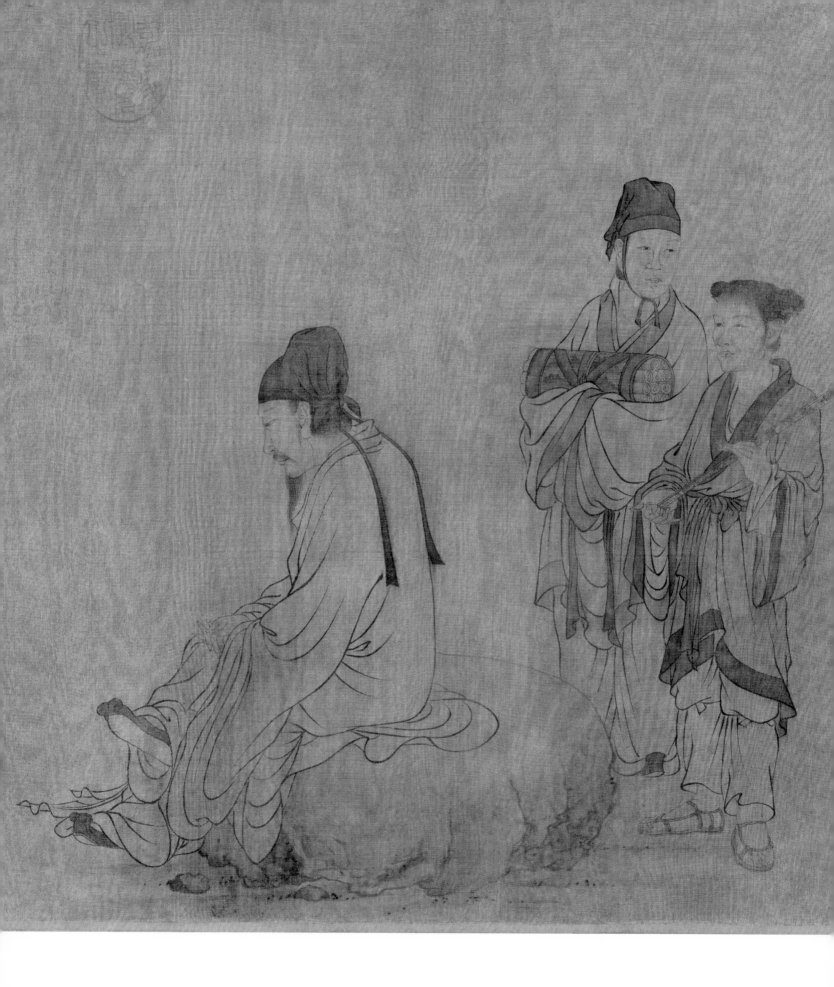

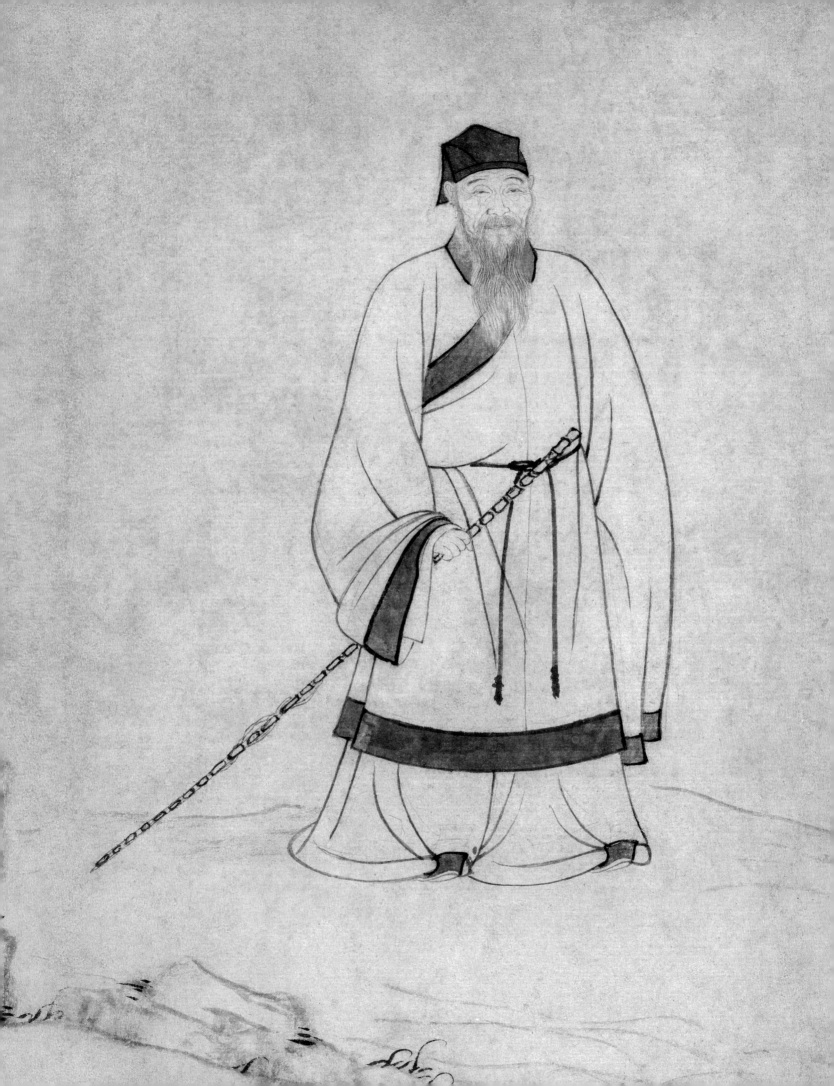

图 5-11 《杨竹西小像》局部 与倪瓒合作 元 王绎 纸本白描 纵 27.7 厘米 横 86.8 厘米

王绎（约 1333—?），严州（今浙江建德）人，幼时善画，后经顾道周指教，以肖像画名于世。《图绘宝鉴》记载："善写貌，尤长于小像，不徒得其形似，兼得其神气。"他的作品以线为主，面部稍有渲染，但神形毕肖、栩栩如生。著有《写像秘诀》，为较早的肖像画著作，其中包括"凡写像，须通晓相法。善人之面貌部位，与夫五岳四渎，各各不侔，自有相对照处，而四时气色亦异"，"彼方叫啸谈话之间，本真性情发现，我则静而求之，默识于心，闭目如在目前，放笔如在笔底"等真知灼见，来自于鲜活、生动的实践经验，在今天来看也不无现实指导意义。

《杨竹西小像》（图 5-12）（与倪瓒合作）图中描绘了策杖立于松坡间的隐士杨竹西，由倪瓒画树石补景，格调高古、意境深远而独具一格。作品运用白描疏体画法，人物比例谐和，造型准确传神。面部用渴笔干线勾勒，略施淡墨，用接近白描的表现形式表现出面部的神情、结构的起伏、须眉的质感以及微妙的虚实变化等。衣服用硬挺、流畅、洗练的粗线勾勒，与面部形成明晰的对比。倪瓒所补的孤松坡石，精于笔墨意趣的发挥，与画中的人物情貌相合而相得益彰，共同营造出超凡的画面意境，凸显了杨竹西神逸清癯之面貌与孤高傲世之品性。

作品运用枯笔渴墨，即"笔枯墨少"的方法。"渴笔"中的水分含量较少，这种笔法最能检验作者驾驭笔墨的功力。由于笔锋干涩，若行笔过快，水墨不能入纸，线条就会浮于纸面，缺少沉稳与凝练的气息；若因笔干而用笔过缓，墨线的行笔轨迹则滞涩淤积而气韵不畅，生气全消。所以，运用好"渴笔"需日积月累，反复体味。运用好"渴笔"画面则空灵含蓄，蕴藏大千世界之丰富。相反，用笔过湿则板滞、僵化，缺乏空灵蕴藉之美好，少高标古雅之格趣。

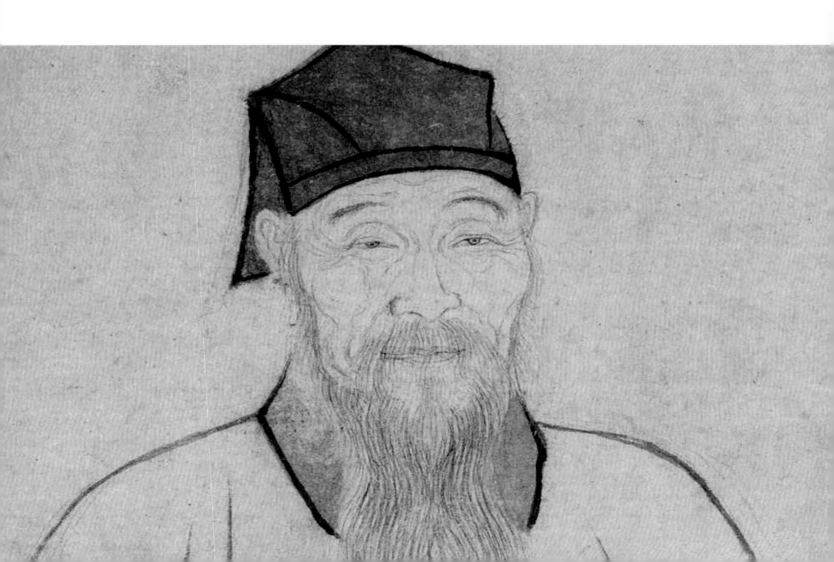

六、明清之工笔人物绘画

　　明朝建立后，追仿中原旧制，开科取士，制定律例，中原传统礼仪规范得以恢复，并恢复了宫廷画院。由于生产技术不断进步，商品经济高速发展，在一些重要城市中画家汇集，并形成了有一定风格特色的画派，如浙派、吴派、华亭派、波臣派等。晚明社会思潮的变化和市民文化的进一步繁盛促进了人物画发展。万历年传教士利玛窦携来圣母和基督画像，国人观后十分震惊，吸引了肖像画家的极大兴趣，在他们的作品中不同程度地吸收了西画画法的有益成分，为传统肖像画的绘画面貌、表现手法等注入了新的活力，影响并改变了晚明人物画的发展路向。

　　在晚明的肖像写真画家中，曾鲸是突出的代表，他将传统中国线描与光影明暗做进一步结合，代表作品有《葛一龙像》《张卿子像》等。笔法流畅生动，并以结构晕染加强了勾描的表现力，渲染次数虽多，但明快清丽，既遵循了骨法用笔的国画传统，又不过分强调光源、明暗，应是"西为中用"的典范。"波臣派"的出现丰富了肖像画的表现手法，提高了肖像写真的艺术标准，对后世影响极大。

　　在《明人十二肖像册》中，作品明显带有西画成分，体积感、写实性进一步加强，（图 6-1，6-2，6-3，6-4）既体现了人文情怀，又有完整、到位的结构；既有体积感又不失平面性；既有一定的造型规律又不程式、概念化。尊重客观对象本身，又再现了形与神，这种造型方法，可称之为立足本土又吸收外来艺术的成功范例。

　　其绘制方法以淡墨绘制渲染出人物面部的基本位置，通过层层的罩色以体现肤色及体积、结构关系。此作虽然在一定程度上体现了物象的自然属性，但掌握了"度"。同时，尚体现出了中国绘画独有的笔墨意趣。

　　该作之所以结合得完整，是因为：第一，虽体现了结构，但弱化了光源，整体是"大平面、小凹凸"，就这一点来说，坚守了中国画"平面性"这一审美特征。第二，保证结构准确的同时，尚体现了中国画的用笔。第三，关注描绘对象的内心和精神，而非对照物象进行被动的照抄照搬。在临摹过程中体会并把握这几点，对今后的写生以及临、创之间的结合时，在人物形象的处理中会大受裨益。

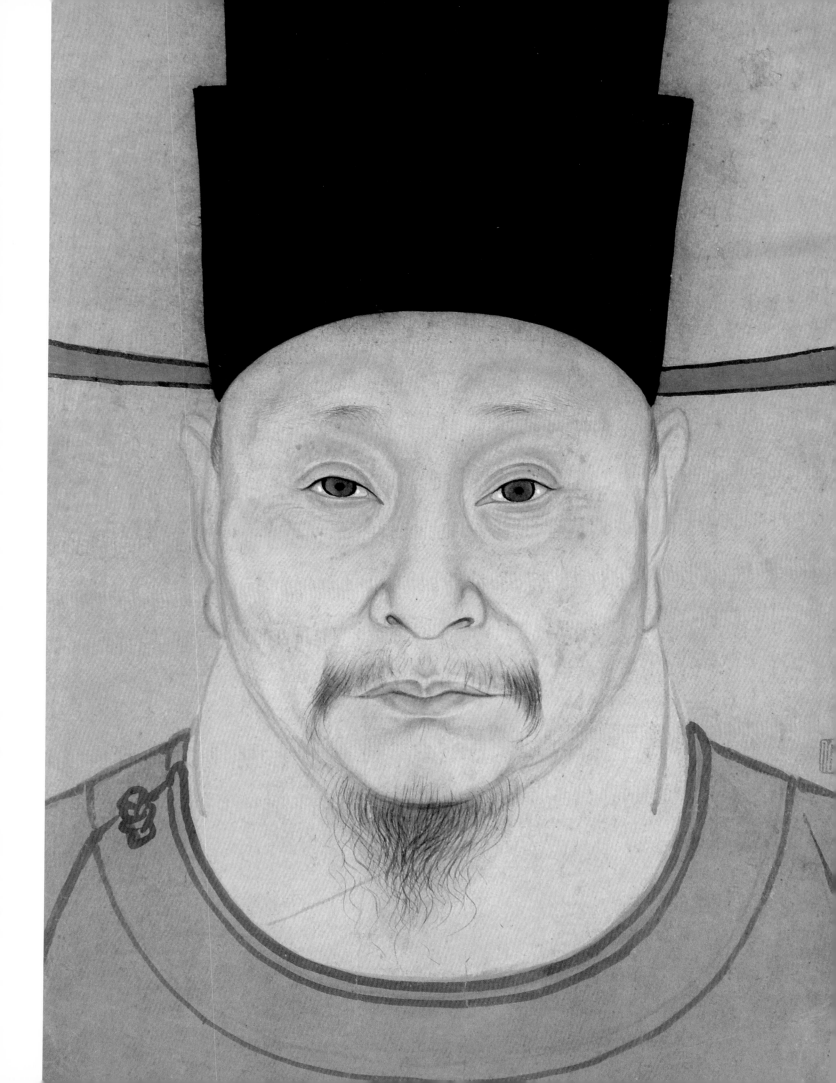

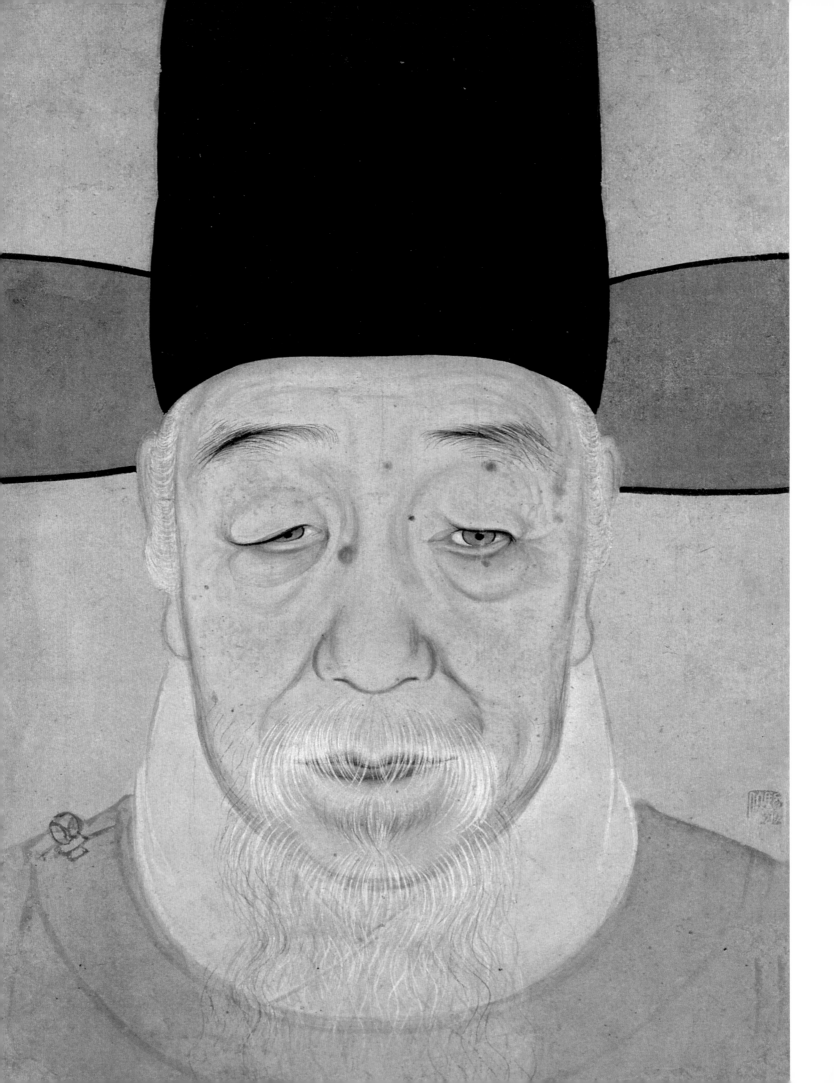

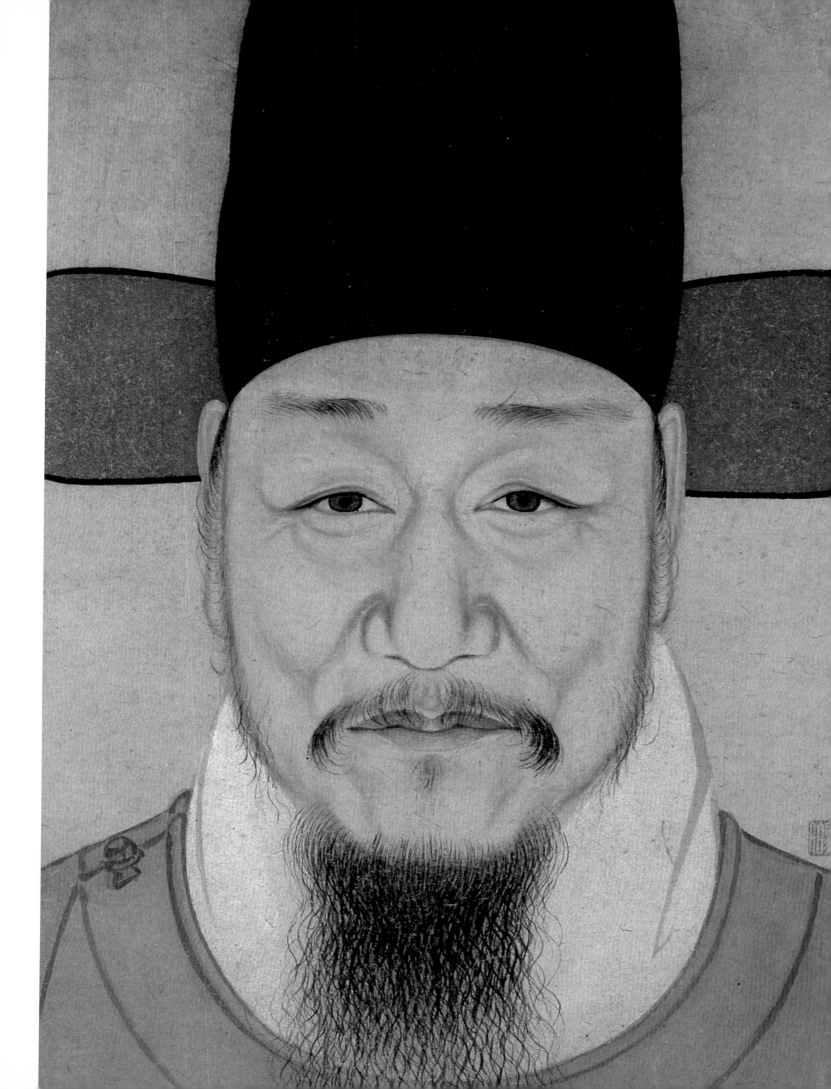

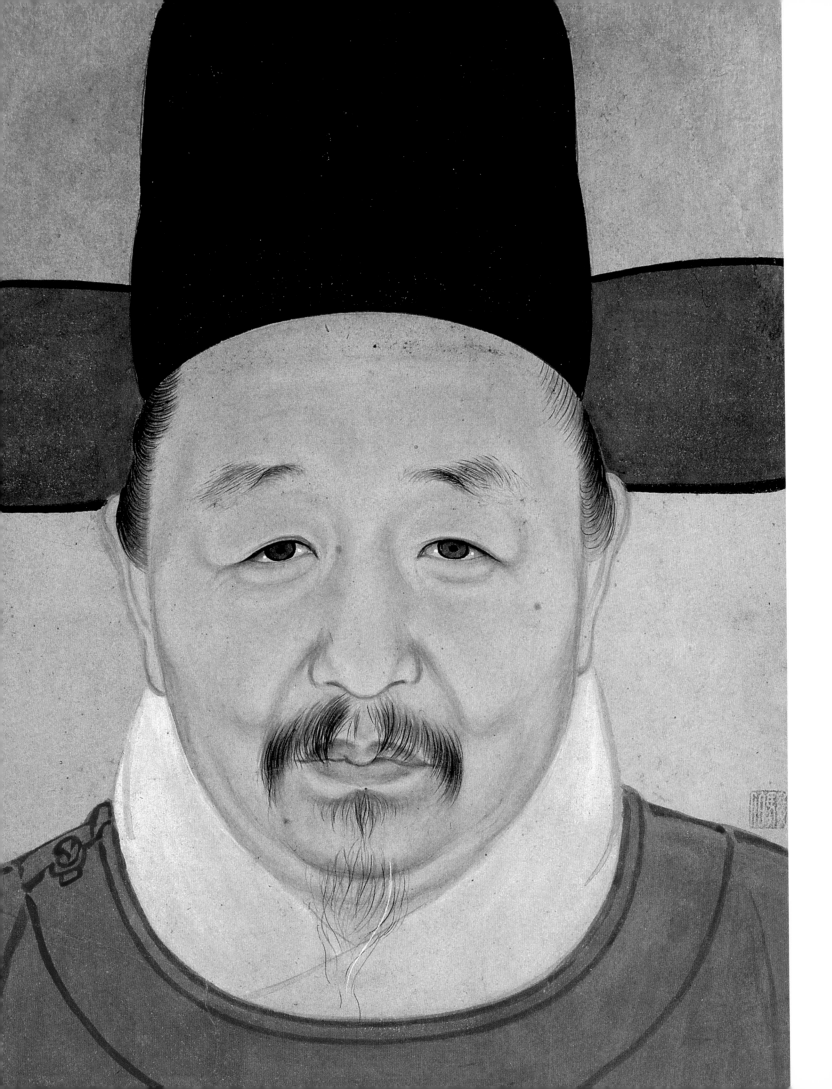

图 6-5 《张昀僧装像轴》 清 徐镐 绢本设色 纵 61.2 厘米 横 43.2 厘米 现藏故宫博物院

《张昀僧装像轴》（图 6-5）图中绘一老者半身像，双手笼于袖中，须眉皆白，双目平视，面貌慈祥，神态沉静庄重。

作者徐镐为徐璋之子，作为"波臣派"之传嗣，较好地继承了"波臣派"肖像画的表现技法。该作的头部以墨笔画出形体，再以色复染，逐渐刻画出凹凸体积，画面表现了一定的光影明暗，但整体处在平面之中。灰色衣服、红色袈裟采用平涂的方法，与头部的表现形成对比的同时更贴近了中国画平面性特征。此作可谓"波臣派"余脉中的佳作。

清朝定鼎并迎来了康乾盛世，国力得到一定提升。统治者对汉文化秉持推崇和学习的态度，进一步发展了中国传统文化，并成立了宫廷画院。清代宫廷绘画画风偏于细腻一路，以描绘帝后妃肖像，歌颂帝王文治武功等，少有放逸写意作品。代表画家有焦秉贞、冷枚、丁观鹏、禹之鼎、徐璋、金廷标等。另外，康乾时期宫廷中还有一批来自欧洲的画家。他们大都是以传教士的身份来到中国。先后有郎世宁、王致诚、艾启蒙、贺清泰、安德义等西方传教士为宫廷服务。此时期中国画家在一定程度上受到西方画师影响，写实能力有所加强，表现手段也发生了改变，呈现出了新的面貌。这种变化是中西画法融合的结果，尽管一些画家尚未达到完美契合，但亦有其积极的一面。

御容像是宫廷画家为帝、后绘制的肖像写真。作品有明显的科学写实绘画特点，带给观众以全新的视觉体验。帝后御容像与"波臣派"相比较，光源因素更为明显，用带有光影明暗的染法替代、减弱了线造型，在一定程度突破了随类赋彩法则，试图用色彩、明暗关系的变化表现服装、道具在光照下的质感变化，以追求更趋写实的艺术效果，等等。

此相相
同即僧
月在天
耶我耶
非空晴
眼雪汪
張之座
室春風
遊者支

公
張昀自題

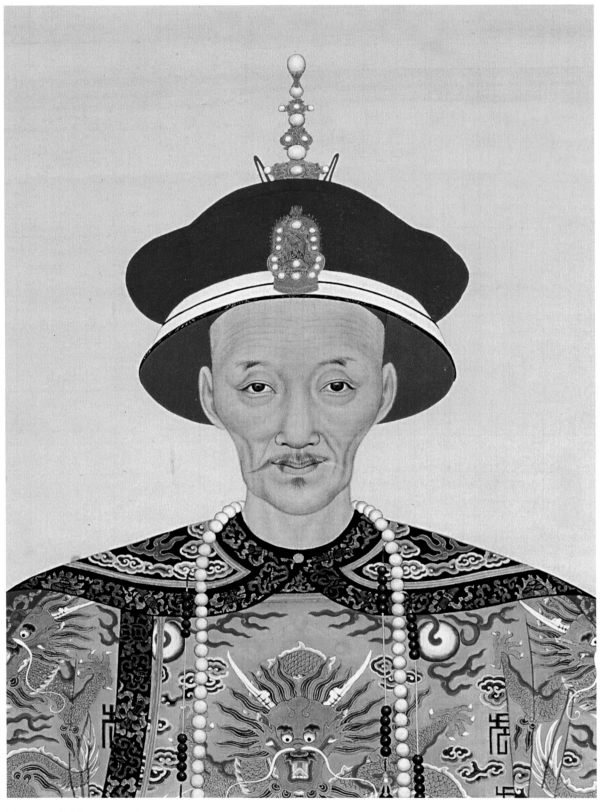

图 6-8 《道光帝朝服像》 清 郎世宁 绢本设色 尺寸不详

现藏故宫博物院

图 6-7 《道光帝朝服像》 局部

　　《道光帝朝服像》该作品面部体现了高度的写实技巧，描绘逼真、深入细腻，但整体严谨，少恣
肆放松。作品刻画了一定的光影、明暗效果，眼睛甚至画出了瞳孔的反光以及高光等（图 6-7、图
6-8）。

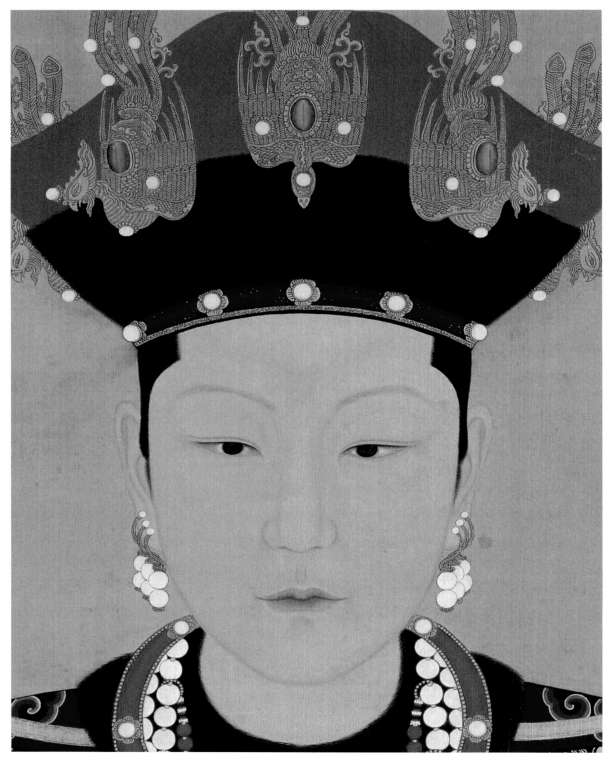

图 6-10《孝昭仁皇后朝服半身像》清 佚名 绢本设色 尺寸不详

现藏故宫博物院

图 6-9《孝昭仁皇后朝服半身像》局部

《孝昭仁皇后朝服半身像》(图 6-10)该作品面部体现了高度的写实技巧,描绘细腻深入,结构准确、神态自然,作品虽然表现了一定的光影、明暗效果,但有意识的将其弱化,整体控制在一个大的平面之中,从眼睛未表现反光、高光,为稍加变化的墨色渲染来看,作者为立足中国画本体语言的吸收借鉴。身体部分纯为勾线平涂而成,更趋向于平面表达,身体与脸部的语言表现形成恰到好处的对比。

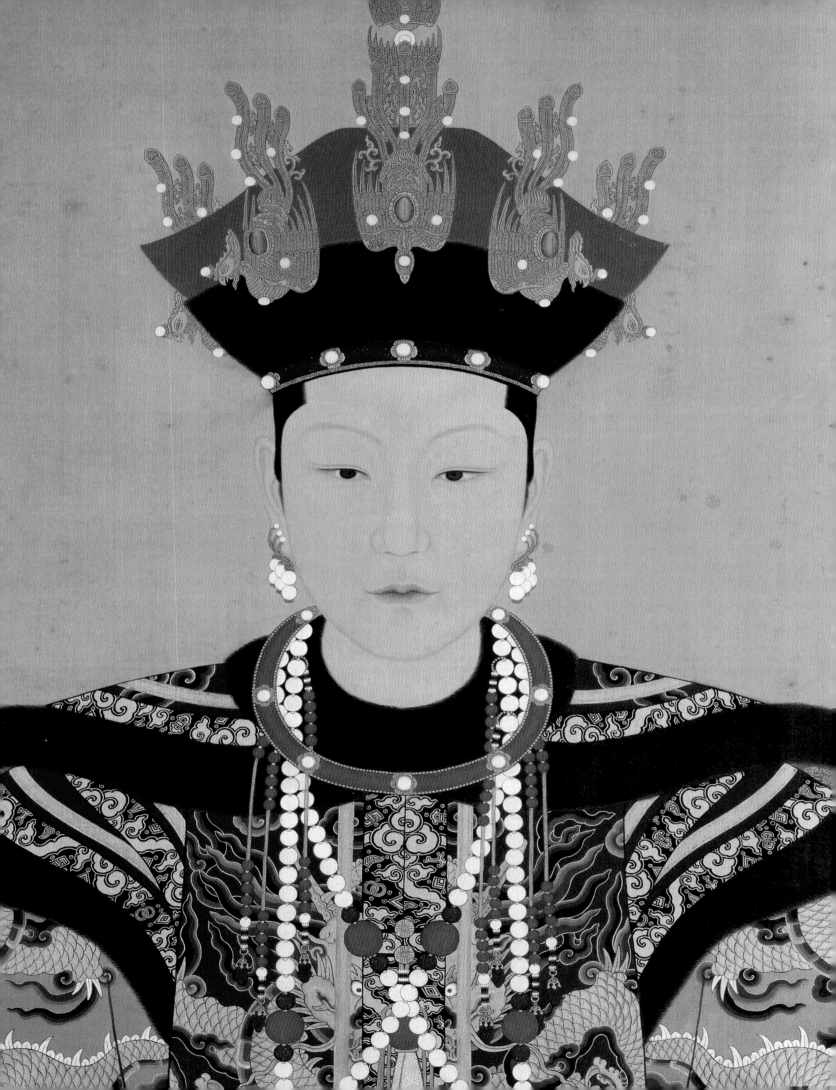

由于西方绘画技法的带入，清代宫廷绘画写实能力大大提高，面貌发生了较大改变，是中西之间的又一次吸收、融合。通读此书，会发现此一部分作品与其他部分的风格样貌之迥异，从此一点来看，自彰显其积极探索之意义。

临摹技法要素讲解

一、 工笔重彩与淡彩

工笔重彩是以线立骨、以墨和矿物色为主的画法，特点是色感浓重华丽、富丽堂皇、装饰性强、富于材质美。矿物色一般不单独使用，需要同类色系的水色打底后再施染矿物色。传统的工笔重彩画主要有两种形式：一为卷轴画，如《韩熙载夜宴图》《宫乐图》《簪花仕女图》《捣练图》等；一为壁画，即在墙皮上做底后勾线并绘以重彩，如敦煌壁画、永乐宫壁画、法海寺壁画以及西藏、新疆等地区壁画作品等等。主要技法有平涂、分染、罩染、勾填、掏染、接染、提染、描金、堆金沥粉等。

工笔淡彩是大部分画面以墨和水色为主的画法，注重线描本身的精神意趣。淡彩能很好地发挥渲染的功能，便于刻画细节，适合表现清秀淡雅、朦胧虚幻的画面，追求简约清新、含蓄空灵的艺术效果。工笔淡彩所用颜料以植物色为主，采用透明画法，通过淡色层层叠加，逐渐达到温和而华润的效果。主要表现技法有平涂、渲染、分染、罩染、皴染、积染、洗染等。

二、 植物色与矿物色

一般将植物中提取的颜料称作植物色或水色。它含蓄、润泽、空灵，有层次感，雅致细腻。故适合渲染，适合刻画细部，适合深入，适合营造画面意境美。缺点是视觉冲击力稍弱，易褪色。

自天然矿石中提取的矿物质颜料称作矿物色。它有较强的覆盖力和视觉冲击力，同时具有富丽堂皇的装饰美。相较水性颜料，由于矿物色颗粒较大，难以涂匀，故而在施染时宜平涂，不宜渲染。矿物色一般不单独使用，应在植物色达到饱和的基础上再施染矿物色，（一般情况下矿物色适合与同色系的植物色搭配使用，如朱砂色是用曙红或胭脂打底色，石青前用花青打底色，石绿用汁绿打底，等等）追求整体平匀、但近看斑驳、浑厚的效果。以既有矿物质颜料本身材质美的体现，又能感受到底层植物颜色的效果为佳，追求用色虽薄但画面感觉厚重的效果。矿物色施染的遍数不宜过多，否则易滑腻而弱化了笔触感，流于匠气，空洞呆板，缺乏鲜活、空灵之美。染得遍数过少则难以平匀，也会降低作品品质。

三、关于拓稿

用别人拓好的线稿虽方便，但是会失去本人认真体会的机会，建议自己制作线稿。原因有以下几点：一是可以保证线的准确性。如线的起承转合、快慢急徐、粗细长短、松紧穿插的节奏变化，形与形之间的关系，五官表情的微妙变化，等等。二是在拓稿的同时也是对作品进行一次深入了解的过程。用虚静澄明的心胸静静体会作品的意境。老子曾说："致虚极，守笃静。万物并作，吾以观复。""复"，即回到根部。"观复"，就是观照万物的本原。提倡人只有保持虚静的状态，才能关照宇宙万物的变化及其本原。而对作品本原的追溯与体悟就是对于临摹较高层次要求，是高于技术表达层面的形似，而达到"神似"的崇高状态。

拓稿分为两个步骤：一是用硫酸纸、细铅笔将稿子的线拓出，按原作记录下线的疾徐快慢、粗细长短、虚实节奏等。二是拓好后对照原稿进行修稿，将原作的用笔变化完整地记录下来。

四、勾线与复勾

勾线用与临本深浅大致形同的墨色勾勒物象轮廓。所以要对作品中每组物象之间的深浅浓淡要有一个通盘的考虑。勾画时要注意临本中的物象之主要结构、动势部分用重线勾勒，其他非体现主要结构的装饰线、惯性线等则相对减弱。

具体方法为先勾主要部分，随着墨色逐渐变干、变淡时勾非主要部分，画面用线自然体现干湿、浓淡、虚实诸关系。其次，用笔的快慢、急徐、提按、顿挫等变化也要尽力体现。再次，传统绘画中对画面的节奏、韵律之要求超出了具象的"线"，一组线中呈现出的抽象、自由的律动之美是最难把握的，更要高度重视。

作品在经过多遍的染色之后，原有线描会被不同程度的覆盖，这时则需复勾与提线。复勾的用笔宜干、宜细于原来的线。如果水分过大，线条就会缺失蓬松空灵之美；用线过粗，会使线描臃肿无力，缺失笔画的控制力，也就难以体现出多遍勾勒所累积、叠加而成的立体感。

复勾作为整体协调画面关系的重要一环，并不是统而概之地将所有的线

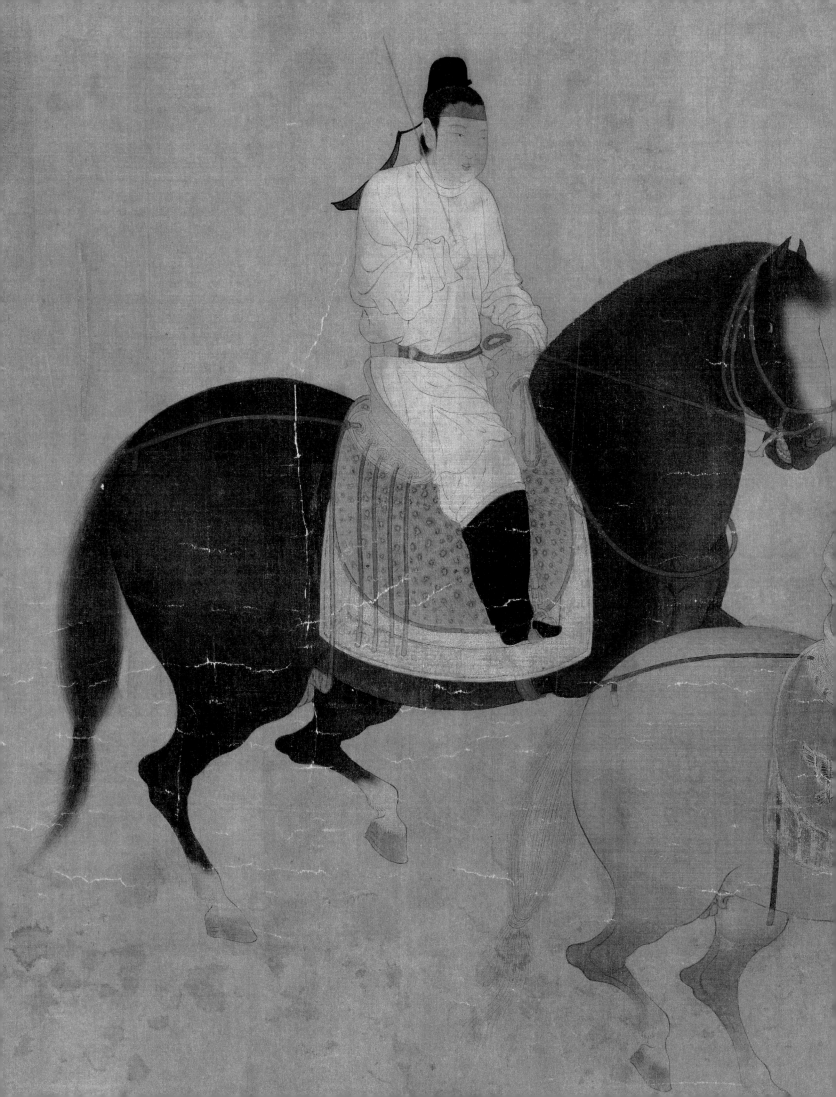

图 7-1

复勾一遍，也不是一根线条从头到尾地复勾，应该是依据临本作局部的调整、局部的强调，一些地方甚至可以复勾多次，这样线条才会更好地体现立体感、虚实感、层次感、生命感。（图 7-1）

五、传统工笔重彩技法汇总

1. 平涂

用笔或刷子将颜色平整均匀地涂于画面，多用于染底色或大面积的罩染等。一般用吸水性较强的羊毫笔，用笔宜笔笔衔接、笔笔虚入虚出，以免新醮颜色与刚涂过并逐渐变干的上一笔之间衔接不好，泛出水渍，难以平匀。用色宜薄，尤其涂第一遍颜色时，更不宜重，待干透后再施第二遍色，层层叠加达到需要的效果。假使出现了水渍也不要影响心情，待其干透后水洗即可平匀。另外，即使不匀，经多遍的积染后会逐渐变匀且会出现出乎预料的肌理美。总之，画画需要随机、灵活、因势利导、随机应变，这样会带来更多绘画的乐趣，时时处处发现并留住美好。

2. 分染

分染是对结构的加强以及对线描表现的补充。通过物象体积形体的深浅、明暗变化，使层次更分明、结构更明显、表达更充分。具体的方法是用一支笔涂色于纸上，另一只清水笔将其向一边或多边晕开，形成与作者想法较为一致的过渡，达到色调丰富、变化自然的效果。分染时水分的掌握很重要，水大出水渍，水小染不开。分染的过程不应简单看作是技术问题，更多的是考验作者对作品的理解，染在什么地方，何种程度，追求的效果等等均需慎重经营。

3. 罩染

罩染一般是在局部分染的画面上再罩色或墨。其目的是将分染后的效果作进一步的调整，使画面更趋和谐状态。罩染与分染可交替进行，通过颜色多层的叠加，由浅积深，画面浑融充实以至达到高度的完美与统一。

4. 皴染

用较干的用笔，根据画面需要皴擦出带有笔触感的肌理，多用来表现相对厚重、粗糙的物象。皴染用色宜干，用笔松动，讲究用笔、用墨的变

化等。为了追求轻松的画面气质，并非皆为干净、平匀的分染。有时每遍皴染之间的行笔轨迹不一样，有如套版没有套准似的层层交叠。虽纹理错落而又不失气韵贯连，色彩既丰富又不会因为颜色过匀而滑腻，整体感觉平匀而又充满斑驳的肌理效果。

5. 高染

高染法，在传统技法中也称为"凸染法"，顾名思义就是染物象的高处而留出低处。在某种意义上，也可参照西画光影素描的高处亮、低处暗的反转过来进行理解，如染衣纹时将衣纹之间的空染成重色，衣纹的背光结构处不染而留白。在染人物面部时，染凸起的结构如前额、鼻梁、颧骨、下颌等。通过染高处使线更加突出，产生一种平面浅浮雕式的效果。

6. 低染

与高染相对的是低染。低染法在传统技法中称为"凹染"，一般依线描进行渲染，将线条的一侧染重，并形成体积感。着染人物面部也是同理，施染在面部结构转折的低处如眉弓、鼻梁两侧、颧骨、嘴角等结构部位，此种染法适合描绘体积感。

7. 虚染

虚染法是将中间染重四周逐渐过度变淡，用中间部位的实对比出四周的虚，与高染法有类似之处。一般将颜色点在拟施染的部位中间，用水笔将其自然晕开，追求中间实四周虚的氤氲效果，适合表现虚静朦胧、含蓄抒情的画面。虚染的用笔灵动跳跃，不僵、不匠、松动灵活、恣意自由，富于绘画的乐趣。此种染法控制好用水很重要，湿笔易出水渍，渴笔难出朦胧之感，需不断体会。

8. 勾填

勾填法指勾好墨线后，沿内轮廓将色填入，填色时多运用平涂法。勾填法在传统壁画中多有用之，效果朴实、厚重，富于平面性与装饰美。

9. 贴金沥粉

贴金沥粉是将金箔贴在通过层层沥粉而变得立体的线条上的技法，可增强画面装饰效果。将白垩土或白粉调胶后装入开小口的容器中，沿画好的线将糊状的白垩土挤出，待干后涂上明胶贴金箔，画面会形成突起的金

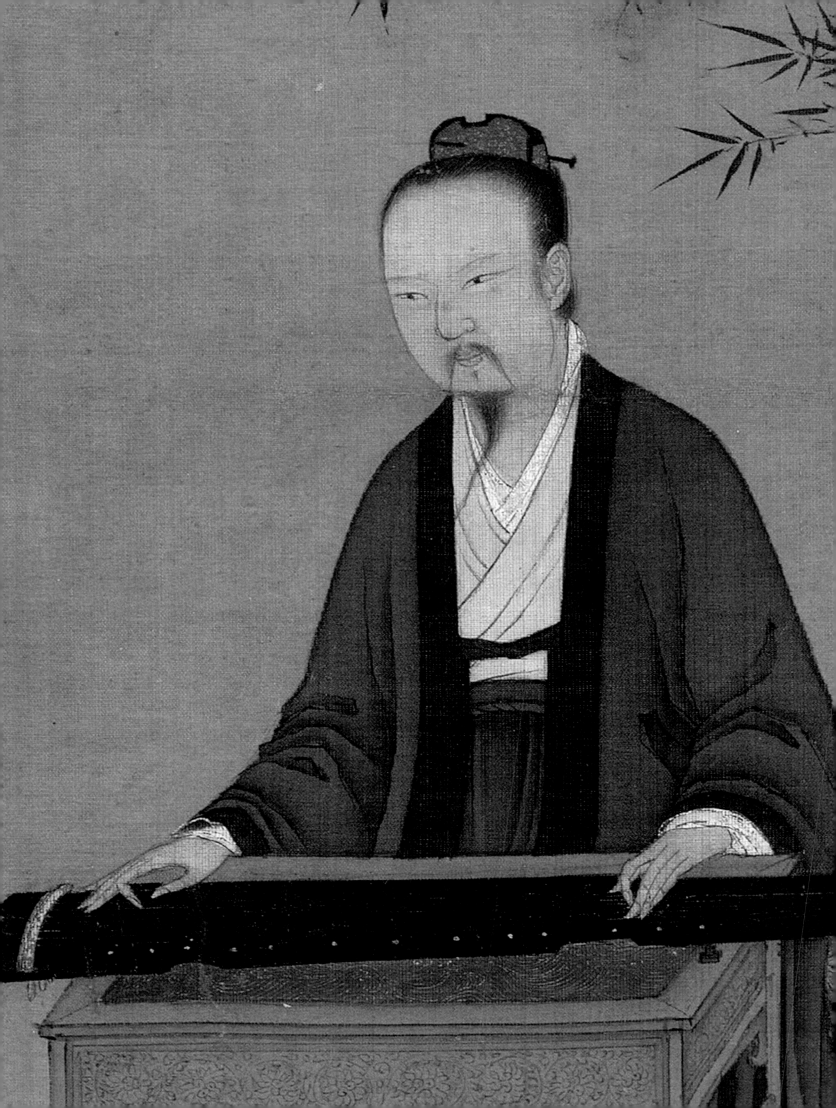

图 7-2

色肌理纹理，富于装饰美。

10. 复勾

在经过反复多遍的分染、罩染后，一些墨线或颜色会变得模糊，这时则需要"醒"，以使层次变得丰富。复勾时用色或墨宜干不宜湿，宜细不宜粗，否则易臃肿。复勾不是不加取舍的统而概之，要依照原作勾出虚实、粗细的变化，当然更是作品进一步调整的过程。

六、 蛤粉的运用

蛤粉是由风化的蛤蚌壳研磨而制成。早在宋代蛤粉就已在工笔绘画中应用。清人蒋骥在《传神秘要》中记载："用粉不一法，有用腻粉者取其不变颜色；有用铅粉者，须制的好。然用蛤粉最妙；不变色兼有光彩。"如其所言，蛤粉具有稳定性好、有温润光泽、富于材质美等特点而为历代画家钟爱。由于蛤粉作为绘画中品质较佳的白颜色，具有永不褪色、温润华美、能体现书写性、笔触感等特点，在历代绘画作品中被广泛使用。

我们在一些绘画作品尤其是壁画中经常看到变黑的白颜色，皆为所用白色中含有铅或锌等物质所致。近年来合成的白颜色也没有解决变色的问题，且色相偏冷，即使调入暖颜色也难以调合出蛤粉温润、平和、雅致的色相。另外，缺乏质感、偏于僵化、过于匀滑也是其弊端，达不到蛤粉温润、雅静、富于材质美感的效果。

蛤粉效果虽好，但调制以及敷色过程比较费时、费力。调制过程中，需要加入明胶作为粘合剂，胶质过多不易涂匀，胶质过少又易于脱落。敷色时以淡为宜，通过反复多遍的渲染，达到虽用色薄但感觉厚的效果。绘制过程中，刚涂上之后其色相不会即刻显现，要等水分挥发后方可显出，所以作者对蛤粉的这个特征要有所预见。

在几遍渲染后，蛤粉通常会出现不均匀的现象，这时用较大的羊毛笔，蘸清水轻轻刷洗，通过洗掉多余的浮色渣滓后逐渐平匀，而后涂上胶矾水用以固定颜色。蛤粉由于颗粒相对较大，又来源于天然的矿物质中，所以在画面上会呈现荧光般的材质，产生温和华美、珍珠般的光泽。

运用蛤粉的最佳状态是整体平匀，同时还保留笔触感的用笔，彰显出薄中见厚的画面效果；不同于化学合成颜色的过于匀滑、光腻，而富于斑驳与层次感；有温润、雅致的色彩倾向，荧光般的颗粒质感而富于材质美。

具体用法：初涂呈透明状，干后变白，这个特点需要慢慢磨合、掌握。涂色时尽量少回笔，否则干后就会花或不匀，还要做到每笔所含颜色的量要尽量保持一致，等等。

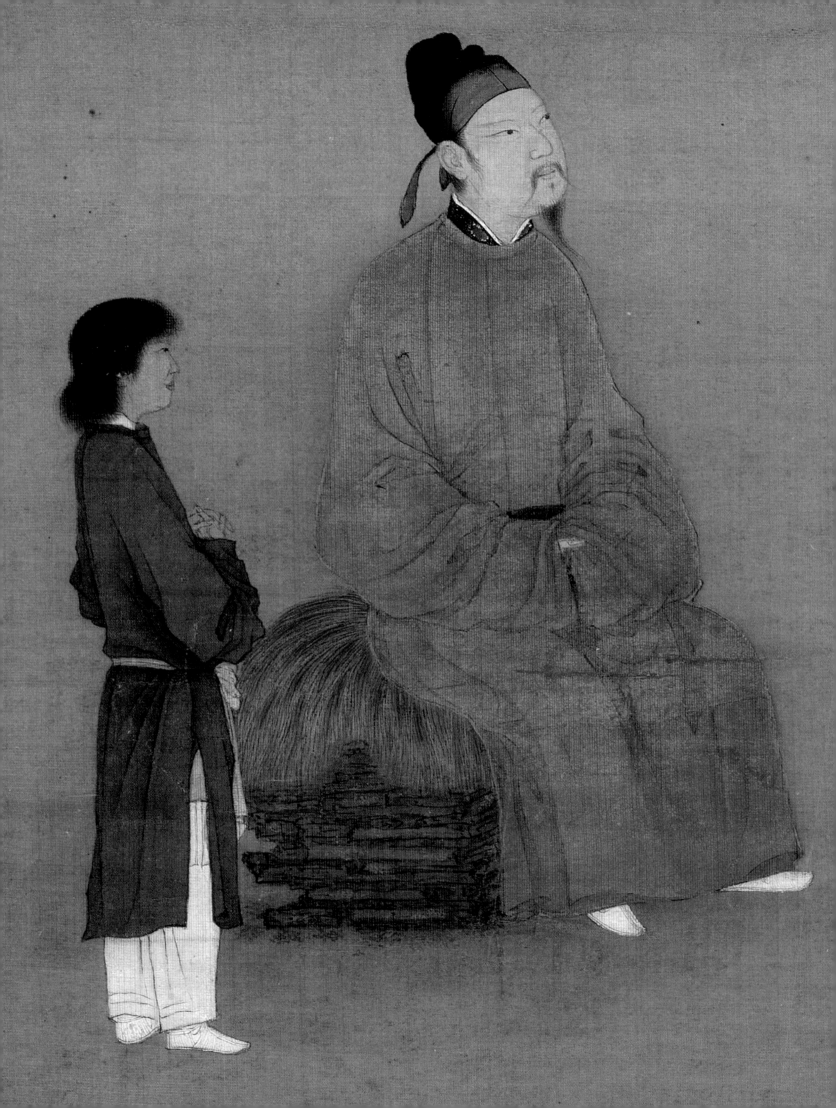

图 7-3

七、关于两面施色

在传统绢本绘画中，颜色是正反两面敷色的。原因如下：一是反面敷色可使画面更加含蓄、蕴藉。二是颜色画在反面，作品装裱后颜色夹在绢本与覆被纸之间，不易脱落和氧化变色。三是一些脸部或重要部位托色（后托的颜色可与正面颜色同，或者是同色系色，也可以是蛤粉或者是加入蛤粉的浅颜色等），目的是使色彩更为饱合以及防止装裱时糨糊渗入。（图 7-2）

在作品背面托蛤粉后，会渗到正面，形成很好看的效果——斑斑驳驳、星星点点（图 7-3）。但蛤粉颗粒渗透过多则会影响画面，这时可水洗再罩胶矾水固定即可。洗到什么程度，保留什么效果，全凭个人经验把握。就艺术本身而言，时时都会有美的闪现，就需要艺术家善于发现与捕捉，将某种效果保留甚至强化，艺术家的思维需要时刻集中、随机应变，抑或是将错就错。工笔画本身有制作的成分，但不能因为过分制作而失去对艺术本体的表达与追求。

八、洗画

关于洗画的重要性，我认为把它看作是一种技法都不为过。在施染过程中，由于颜色本身的杂质，或是着色时的水分不当，或者涂染遍数过多、过厚时，画面会留下痕迹，使雅致、含蓄的审美表达受到影响，大凡这些问题出现时，均可以通过洗画来解决。

洗画控制好水分非常重要，水分小时不易洗匀，水分过大会将颜色冲花而留下水渍。所用毛笔宜用质地较软的羊毫，平匀地洗去多余浮色。通过洗，可使颜色渗入绢丝之中，使颜色层次丰富而含蓄，所绘物象与绢（纸）的关系更为融合、浑然。

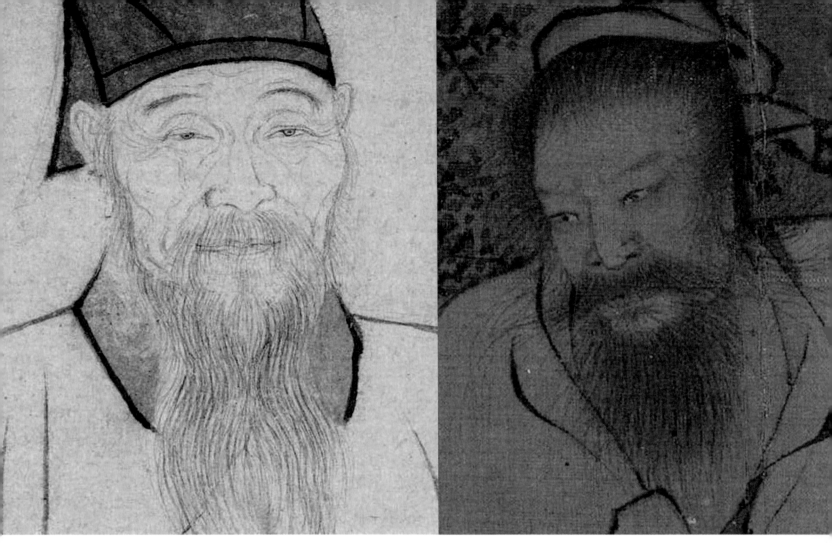

图 7-4

九、关于须眉

须眉是绘画过程中的难点，不同性格、不同身份、不同状态的人物都要有不同体现。须与眉都是依附结构关系而存在的，不但要画出须眉中每一笔之间的关系，还要表现出须眉下面的结构关系。须眉本身是有感情的，它们或疏朗、或清秀、或紧致、或蓬松，均需做到深刻体会和细心表达。在中国传统古典绘画临摹中，要充分体现其质感与情怀，做到松动又不失严谨、飘逸潇洒又不失法度，松动随意还要体现结构关系。

须眉一般用笔宜虚入虚出，用笔宜干、宜涩，行笔宜慢，但又要体现出工笔画用线的流畅顺滑。有些则需要多遍的复勾、提染才能达到厚重、富于层次的质感关系。（图7-4）

十、画面的整体把握与调整

此阶段强调从整体出发，进一步协调、完善画面。在一张作品前，当多种技法和兴趣点同时出现时，不要被一个兴趣点吸引而忘记了全局。把握好整体的关键在于把握好整体和局部的关系。整

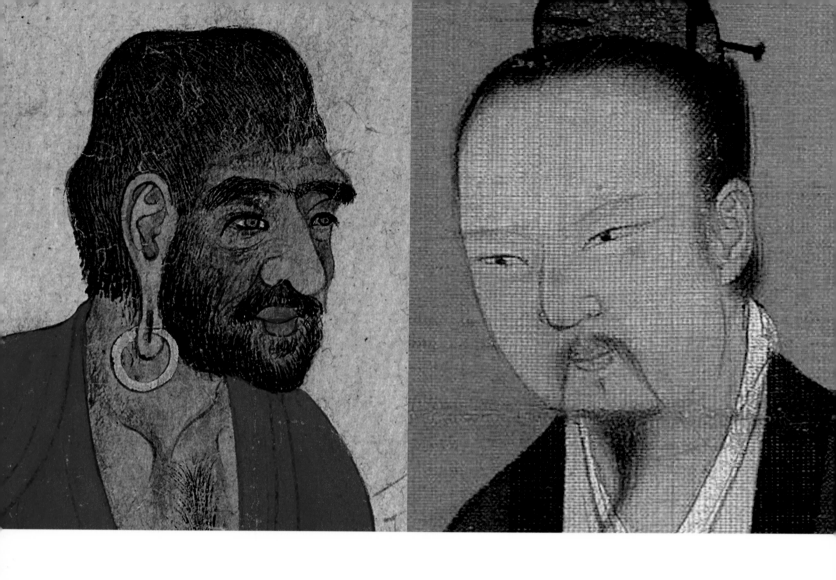

体由多个局部构成，而局部又包含了诸多的艺术因素，如浓淡、虚实、大小、强弱、主次、黑白、点线等等。由于绘画经验的不同，被一个局部所吸引，就会忽略了整体表达，忽略了相互对比。要么刻画过头，要么凌乱支离，谨毛失貌。这时则需要由局部到整体，再由整体到局部反复调和，最终达到画面整体统一、局部刻画深入的完美结合。

十一、关于底色与物象的关系

传统绘画为了突出背景与物象的关系，有些背景是敷色的。但随着岁月的流逝，背景、物象之间蒙上了时间的印迹，使画面变得更为浑融整体、协调而统一。中国的古典艺术（包括诗、画、书、雕塑、戏曲等）都一贯追求和谐之美，这是中国艺术传统的基本特质。这种协调关系是我们在临摹时要努力追求的。在物象与背景的外部轮廓中，轮廓线也是非常重要的。如果疏于观察，简单、概念化地处理会像剪影一样，缺失了空间层次感，画面的节奏也会减弱。物象与底色的关系应该时时充满虚与实、黑与白、松与紧、深与浅的律动；应该是一种充满音符的节奏美；应该是一种可以慢慢体会、细细揣摩，时时充满欣赏的乐趣和美妙。

具体到临摹实践时，为了处理好以上问题，绘制过程中要边做底色边画物象，在反复对比、不

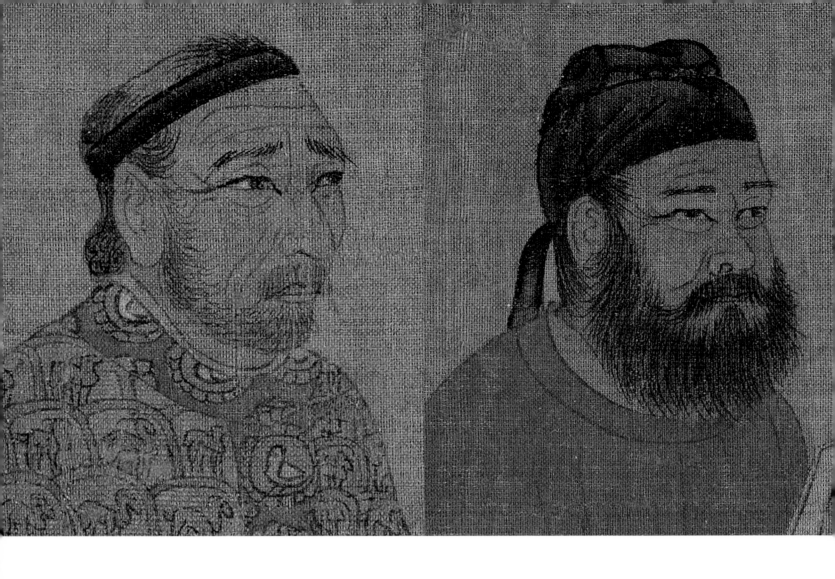

断协调中调整好两者关系。程式化的、疏于思考的、无整体把握的局部绘制，对整体画面关系、格
调和意境的塑造必然是无益的。

十二、虚实

在老子的美学思想中，有关于"虚实"的形象论述："三十幅共一毂，当其无，有车之用。埏埴
以为器，当其无，有器之用。凿户牖以为室，当其无，有室之用。"（《老子》第十一章）车轮中心的
圆孔是空的，所以车轮能转动。盆子的中间是空的，所以盆子能盛东西。房子中间和门窗是空的，
所以房子能住人。我是从这个角度理解的，任何事物都不能只有"实"而没有"虚"，不能只有"有"
而失去"无"。否则，事物间就失去对比，也就失去了它的本质，从艺术上谈，就是失去了审美的要
素。可以说，虚与实构成了中国美学一条重要原则，概括了中国古典艺术的基本规律。

在工笔重彩临摹中，虚实关系体现在诸多方面，整体画面的虚实、勾勒的虚实、敷色的虚实、勾
线的虚实、渲染的虚实、轮廓的虚实甚至包括画面图像以外的空白（负形），等等。

外轮廓的虚实：在作品中，物象与背景存在着诸多微妙关系，既有作者本身的经营所至，也有

多年来自然的力量将两者之间的关系变得更为协调、完整。物象与背景的外轮廓线，若缺乏变化就像抠下来的一个剪影，相互间没有融合渗透，僵滞呆板。所以要找到这个平衡点，既要有外轮廓的完整性，又要有外轮廓的微妙变化。在外轮廓与背景的关系中，忽而物象重于背景，忽而背景重于物象，体现虚实及节奏。（图7-5）

敷色的虚实：由于工笔画本身制作性较强，易被繁杂的制作性所囿，多次反复敷色的过程，决不可简单重复。应时刻保持灵动的思路，心敏手捷地控制、调整好各种画面关系，找准物象的区别和联系间的微妙关系，把握住原作的精神气质。若此一遍染得过实，下一遍就要染得虚，此一遍染得过虚，下一遍染得要实。通过反复对比协调，以营造统一和洽的画面。

线的虚实：在素描中，虚实可以用排线遍数的多少、调子的深浅等方法去解决，而在国画的用线上，由于没机会进行太多的改动，要笔墨直取，它饱含着作者的修为、品格、境界的诸多画外因素，从技术层面讲相对要复杂一些。但也有一定的规律，如体现结构和轮廓的线是主要的线，故勾线时应先由主及次、由湿及干、由浓及淡、由实及虚的变化。线与线之间的连接也能体现虚实，当表现画面中主要的部分或结构时，则是相对紧密的连接，反之，线与线间留有一定空隙等。总之由于画面的需要，线与线之间更应该做主观的处理以勾通虚实节奏。

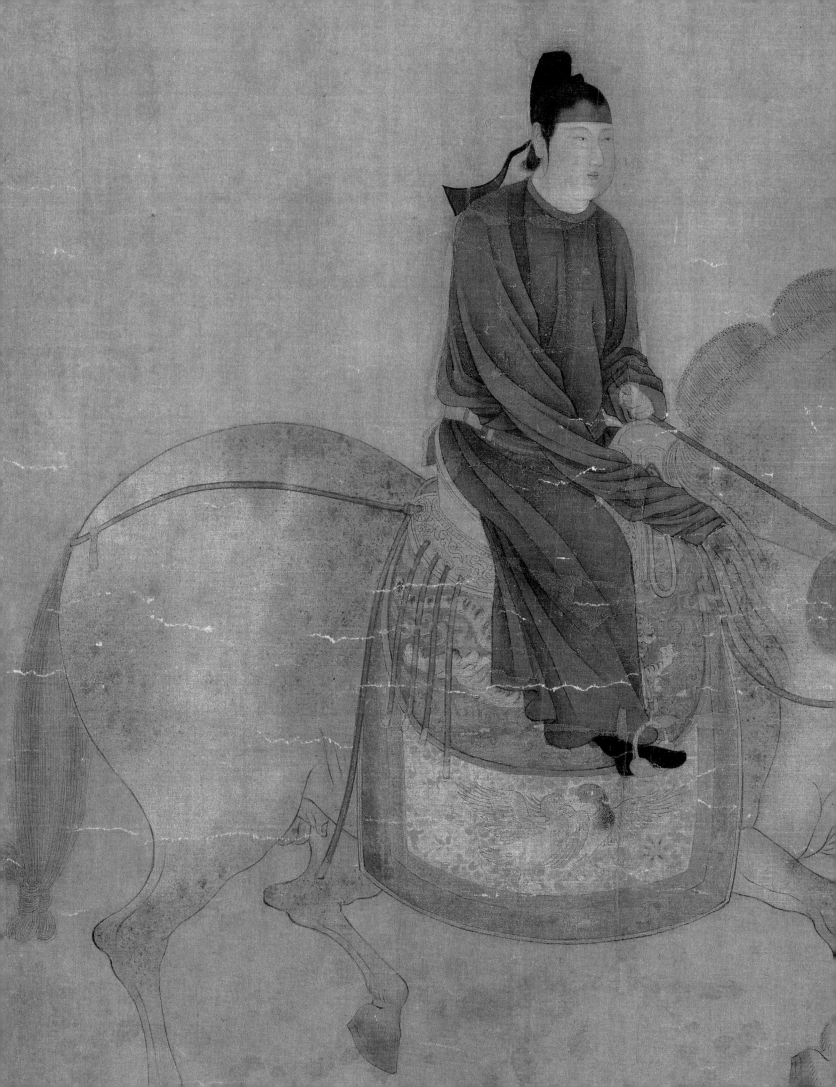

图 7-5

十三、关于"薄而厚"

传统工笔绘画，敷色遍数多，但颜色并不厚，但表现出了厚重的视觉效果，这就是我反复强调的"薄而厚"。

追求"薄而厚"要做到：第一颜色宜薄但涂染遍数不宜过少。由于涂染时行笔的笔触不同，用笔会产生不同角度、不同方向的层层叠加从而产生肌理，层层深厚。关于这一点，黄宾虹、李可染也有精彩的论述，李说："黄老常说'画中有龙蛇'，意思是不要把光亮相通处填死了。加第二遍不是第一遍的完全重复，有时用不同的皴法、笔法交错进行，就像印刷套版没有套准似的。"道出了个中堂奥。第二敷色时用笔宜虚入虚出，徐徐相接；用色宜淡涂薄敷，待彻底干透后再层层厚积，若用色过厚会板结、呆滞，反成了"厚而薄"。

十四、关于"制作"

总体来说工笔画虽然制作性较强，但制作应带有创造性意味，染到什么程度，染出什么效果，体现作者的审美理想。重要的一点是，绘画中的每个步骤都应是体现心性的创造，非不动心思的制作。好作品让人感觉不到太多技巧，技巧往往是蕴含在画面之中，如"羚羊挂角，无迹可寻"。

临摹技法步骤实践

◎ 拓稿阶段

◎ 勾线阶段

◎ 施色阶段

◎ 调整阶段

◎ 复勾阶段

第一步：拓稿阶段

用硫酸纸和偏硬的铅笔拓线描稿。因他人所拓稿本可能不合本人标准，尤其人物画，失之毫厘而差之千里。其次拓稿的过程也是读画、研究的过程。临本线描的起笔、行笔、收笔的诸多变化，快慢急徐、松紧疏密、浓淡干湿等节奏在拓稿时均要有较充分的体现，拓稿的同时也为勾线做了先期准备。稿拓初步完成后，对照临本整体修改、调整，力争将原作的用笔笔意完整记录，力争体现原作用线之风貌。

第二步：勾线阶段

勾线之前要对线描的浓淡深浅有一个通盘的考虑。要注重线的黑白灰关系，分出墨色层次。一般头发须眉最重，体现物象主要结构、动势的部分用线较重，其他部分相对减弱。具体操作时，先勾主要部分，随着墨色逐渐变干、变淡，再渐次勾非主要部分，画面用线自然体现干湿、浓淡、虚实诸关系。在绘画中，线条的长短、干湿、浓淡、虚实，用笔的快慢、急徐、提按、顿挫等，除与造型相关之外，又体现画面的节奏、韵律，超出了具象的"线"，而呈现出抽象、自由的律动之美，要仔细揣摩。

再者，每组线相互间的关联。线与线之间是相互关联，体现了线造型的律动之美，笔与笔的相互连接、转承，构成了生动的气韵，并沟通着阴阳虚实等诸多关系。如体悟不到则仅现其形，而气韵失。

第三步：施色阶段（也包括上底色）

传统绘画因时光流逝，底色自然变暗、变重。要追原作的感觉（当然临本绘制之初，为了加强物象与背景的关系也有做过底色的现象）。做底色一般以植物色为宜，矿物色颜料颗粒粗，不利于后期渲染、制作，故不适宜做底色。

底色一般用栀子、红茶等（一般中药店有卖）泡水后调入具有临本色彩倾向的植物色，因纯天然的植物性颜色稳定性比较好，同时，植物色的渗透性好，效果更润泽自然。

底色以反面施色为宜，这样不影响线描；其次不会因颜色颗粒堵塞了绢的经纬纹理；再次，颜色施在反面，正面会呈现温润、含蓄的画面效果。

应边做底色，边绘制作品的其他部分，通过相互间的协调、对比、反复调整的过程，背景与物象之间的关系更浑融。使作品在有条不紊、循序渐进的过程中向前推进。

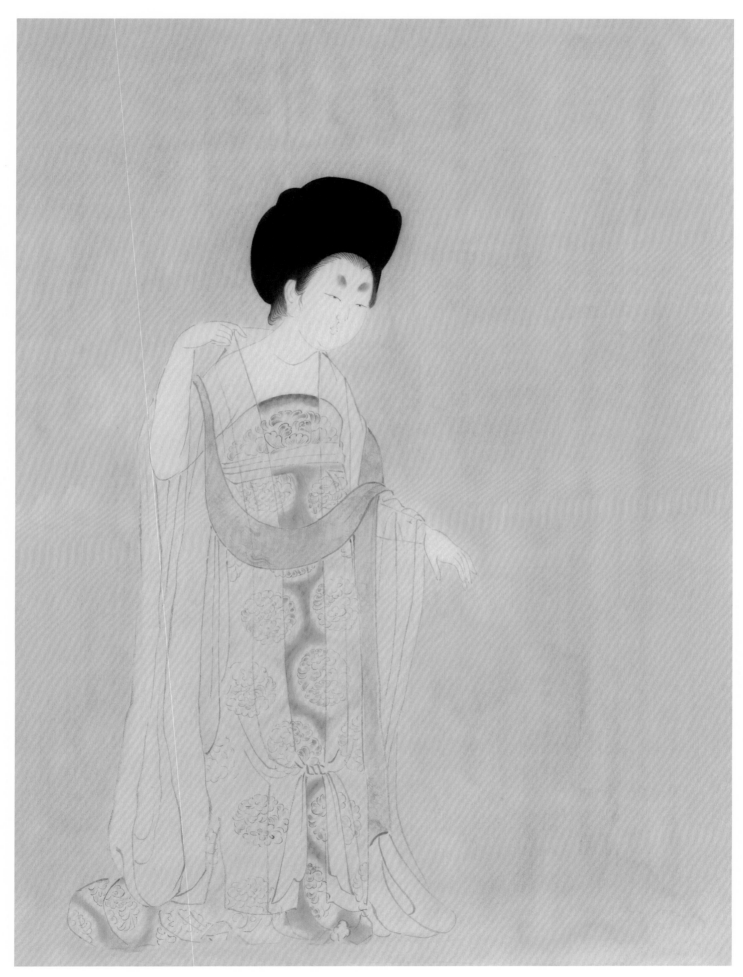

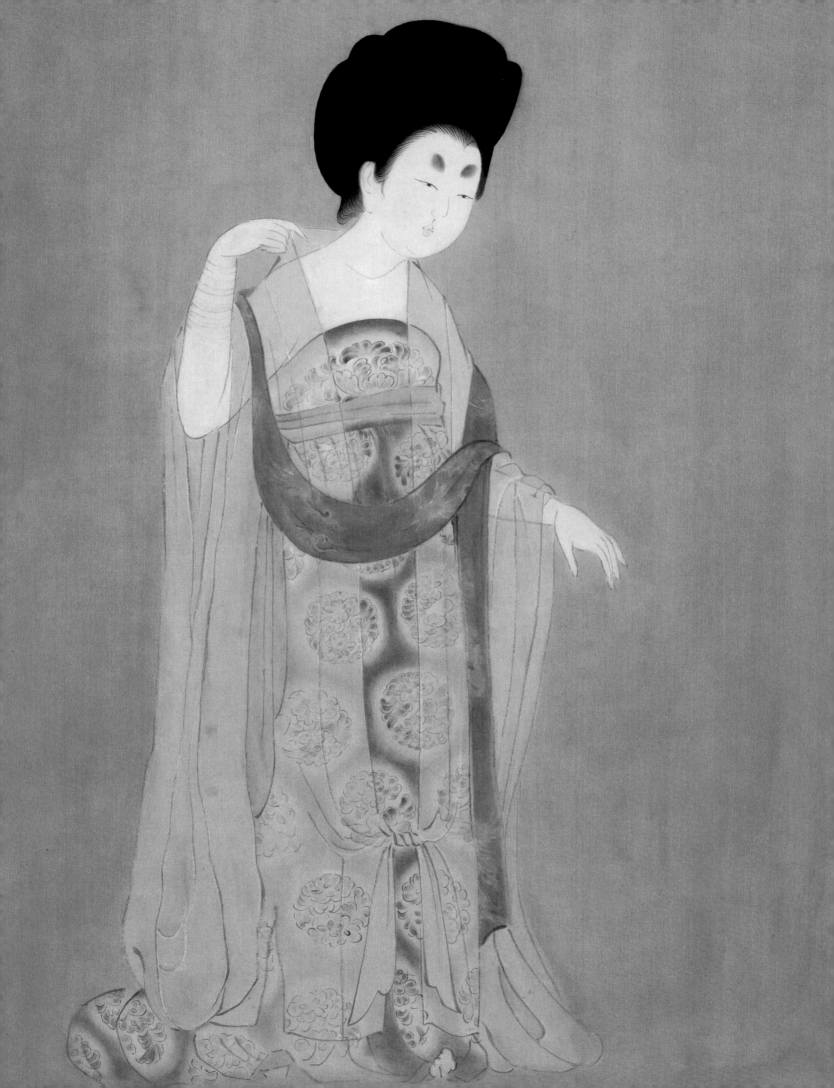

一般从画面最重的部分开始，以拉开画面的黑白关系。 在传统绘画中，一般是按先植物再矿物色的程序染色，这样既有植物色的透明、温润、灵动的效果，又有矿物色的装饰感、材质美。颜色（尤其植物性颜料）为正反两面敷色，这样画面更加含蓄、蕴藉。需要染矿物色的地方，待植物色饱和后复罩染矿物质颜料，以既有矿物质颜料本身材质美又能感受到底层植物颜色的透明感为佳，总体体现"薄而厚"的审美追求。矿物色施染遍数不宜多，否则易滑腻匠气、空洞呆板而缺失空灵蕴藉之美。（具体看 93 页"两面施色"）

关于团花长裙的表现方法为"虚染"，表现此"虚"，水分把握很关键，首先蘸色笔水分不宜过大，否则不易控制。第二要注意用笔，一般色笔的笔触要大小适中并体现在施染部分的中间或合适位置，便于水笔将色掸开。当然，清水笔也要注意"用水"问题，水分大会将色冲开而留下水迹，水分过小难以形成浓淡间自然的过渡。通过多遍的施染、叠加，每一遍都体现对原作样貌的努力追寻，以及对上一遍施染的校正与调整。

第四步：调整阶段

从整体出发，进一步协调、完善画面。整体由多个局部构成，而局部又包含了诸多的艺术因素，如浓淡、虚实、大小、强弱、主次、黑白等等。由于绘画经验的不同，若被某一个局部吸引就会忽略了整体表达。这时需对画面整体把握、调整，由局部到整体，再由整体到局部间的反复调和。如整体与局部的关系、不同物象之间的关系、物象与背景的关系，等等，最终达到整体画面整体统一，局部刻画深入到位。

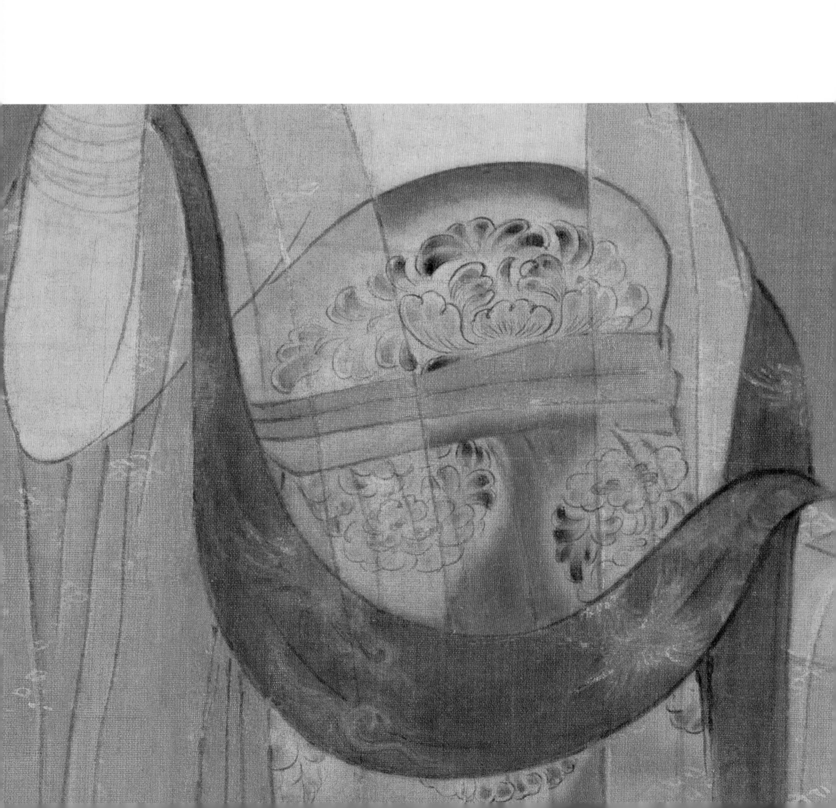

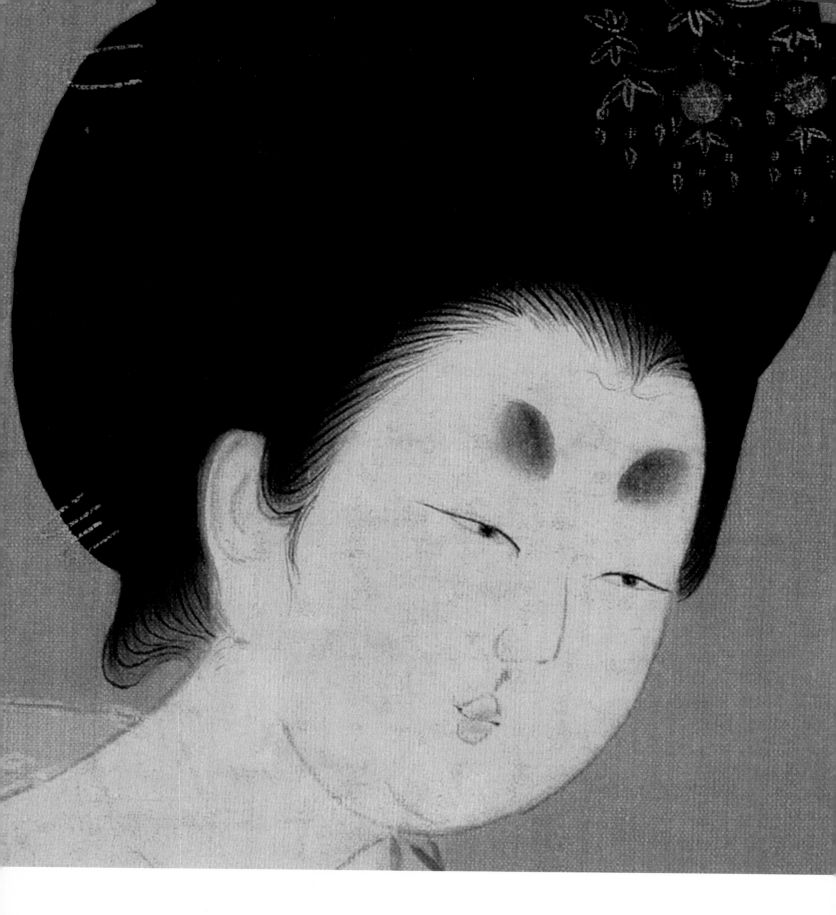

第五步：复勾阶段

经多遍染色后，线描会受到不同程度的覆盖，此时则需复勾。复勾的用笔宜干、宜细于原来的线。若水分过大线条缺失蓬松空灵之美，用线过粗则臃肿无力。复勾作为整体协调画面关系的一环，并非统而概之的将所有线复勾，应依据临本作局部的调整、强调。但一些地方甚至可以复勾多次，这样线条才会体现立体感、虚实感、层次感等。（具体看85页"复勾"）此幅作品的复勾不是墨线，而是用蛤粉。复勾的线时而覆盖在墨线之上，时而勾在墨线左侧抑或是右侧，松动随意、生动灵活。另外蛤粉的浓淡层次不一，干湿有别，用笔也体现了提按变化等，这一点要注意体会。

临本由于年代久远，画面与图像间的关系微妙含蓄，局部会呈现或斑驳或含浑的肌理，有一种难得的历史感与丰富的层次，和谐而浑融，具有很高的美学价值，我们尽量追求摹写这种效果。当然这也是能力的训练、把控画面的训练。

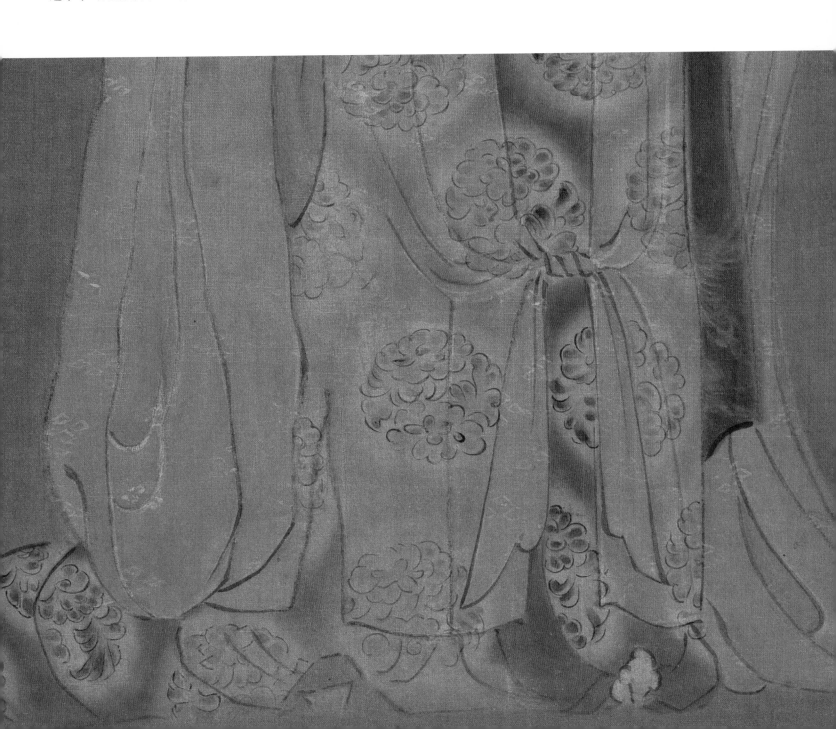

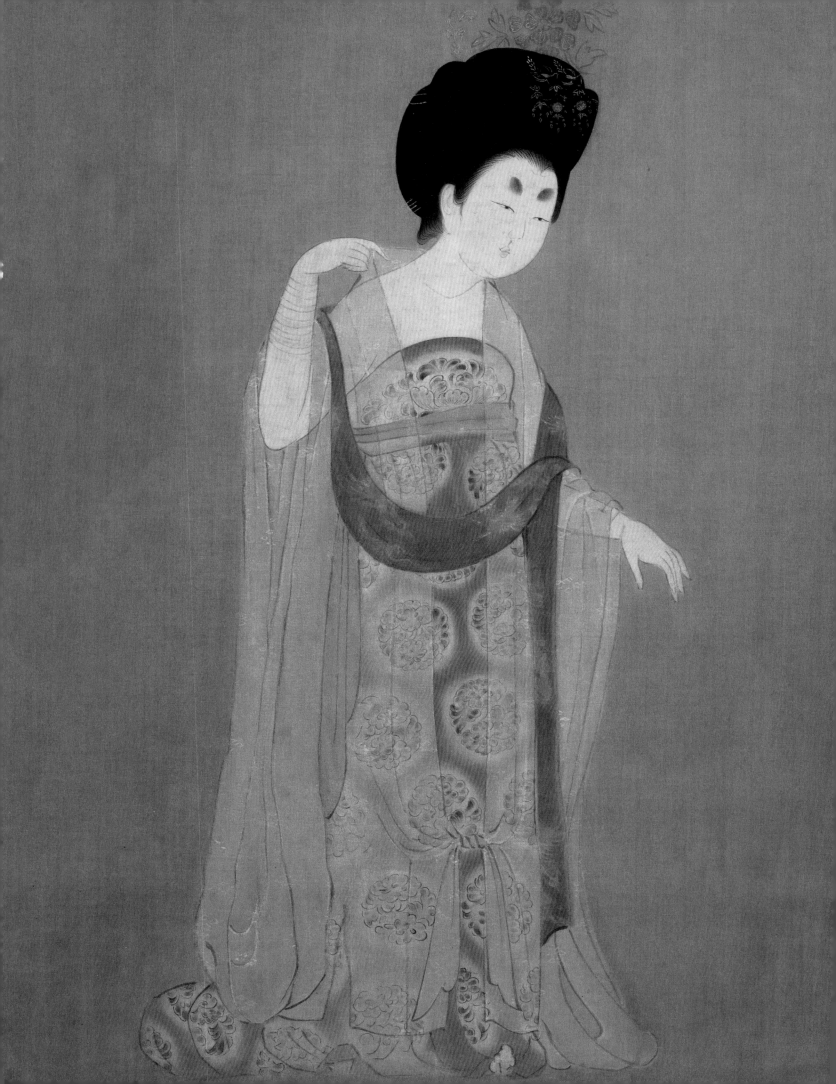

后记

笔者在中央美术学院中国画系工笔人物画室研究生课程班学习期间，工作室主任胡勃先生在 4 个学期中共邀唐勇力、刘金贵、金瑞等老师先后开设了三个阶段的临摹课程，可见临摹在学院教学体系中分量之重。在与胡勃老师 20 多年的师生情谊中，每上门拜望，胡老师均会提及临摹话题，他谈到自己与中央美术学院教授刘凌沧、荣宝斋画院画家郭慕熙先生三人共临《韩熙载夜宴图》的过程和种种细节，谈到自己赴敦煌临摹的经历收获和盈箱溢箧的临摹作品，谈到已少有人知的传统技法，等等。无数次对灯夜谈中，胡老师对临摹的重视、透过临摹传达出的那种对国画传统的热爱，形成了我对临摹的态度、对传统的态度。在读研、博期间，导师孙志钧先生也十分重视临摹，安排了相当比重的传统工笔人物、花鸟画课程，孙老师多次讲授自己的临摹体会，亲自作示范，他所临《簪花仕女图》中蕴含的"写意"精神给我印象极深，引领我在解决技术问题的基础上不断加深对传统国画精神意境的体悟。孙老师将家传珍贵颜色相赠，我方得以意会传统天然中国画颜料其材之精、其质之美，养成并坚持用"真颜色"作画不用"代用品"的习惯，深深体悟因媒材技法不同将导致作品面貌的迥异，简易的代用品，非天然材质，不遵照传统技法的实践难以表达传统经典作品温润雅致之格趣、高古隽永之意境。

2007 年我至高校任教，至今十余年来，一直担任本科生临摹课程、写生和毕业创作课程，可以说对传统工笔画的教学重点难点、学生们容易遇到的问题及解决方案、临摹到创作之间的转化等问题有了长时间的、比较深入的研究，当我看到初入校门的大学生通过传统绘画临摹而步入中国画艺术之堂奥，又能在自己的毕业创作中把这些认识反映出来时而化古为新，我体会到当初恩师们的心情。与此同时，我个人对临摹的认识还在不断深化，将其用于创作、反映现代生活，时有新貌，自谓有得。感师恩之重，更应推动中国画传承发展而使文脉绵延不断，我深感自己责任之重，这是本书立意所在。

本书在例图的选择方面，标准有二：一是均为高清大图，宁缺毋滥，以让读者更深入理解作品；二是以重要时期或风格样貌有所突破，明显有别于同时期的作品为主线。如唐代绘画作为人物画发展史上的高峰，此时期所选作品多饱满，而清代所选范围则相应缩小，仅选具有"中西融合"特征如肖像画、御容像这一类作品。

在技法介绍方面注重传统规范。如尽量选择天然颜料，详细介绍制作工序，不畏繁杂。此外，